U0058261

CLIMBING

攀岩

技術教本

抓撐轉跳我就是蜘蛛人

スポーツクライミング教本

東 秀磯 著

感謝您購買旗標書,
記得到旗標網站
www.flag.com.tw

更多的加值內容等著您…

<請下載 QR Code App 來掃描>

1. FB 粉絲團:優質運動健身書

2. 建議您訂閱「旗標電子報」:精選書摘、實用電腦知識
 搶鮮讀;第一手新書資訊、優惠情報自動報到。

3.「更正下載」專區:提供書籍的補充資料下載服務,以及
 最新的勘誤資訊。

4.「旗標購物網」專區:您不用出門就可選購旗標書!

 買書也可以擁有售後服務,您不用道聽塗說,可以直接
 和我們連絡喔!

 我們所提供的售後服務範圍僅限於書籍本身或內容表達
 不清楚的地方,至於軟硬體的問題,請直接連絡廠商。

● 如您對本書內容有不明瞭或建議改進之處,請連上旗標
 網站,點選首頁的 讀者服務 ,然後再按右側 讀者留言版 ,
 依格式留言,我們得到您的資料後,將由專家為您解答。
 註明書名(或書號)及頁次的讀者,我們將優先為您解答。

學生團體	訂購專線:(02)2396-3257 轉 361, 362
	傳真專線:(02)2321-2545
經銷商	服務專線:(02)2396-3257 轉 314, 331
	將派專人拜訪
	傳真專線:(02)2321-2545

國家圖書館出版品預行編目資料

攀岩技術教本 詳細圖解 - 抓撐轉跳我就是蜘蛛人
東 秀磯 著;蘇暐婷 譯
臺北市:旗標, 2018.04　面;　公分

ISBN 978-986-312-522-8 (平裝)

1. 攀岩　2. 登山

993.93　　　　　　　　　　　107003913

作　　者/東 秀磯

插　　畫/江崎善晴

翻譯著作人/旗標科技股份有限公司

發 行 所/旗標科技股份有限公司

　　　　　台北市杭州南路一段15-1號19樓

電　　話/(02)2396-3257(代表號)

傳　　真/(02)2321-2545

劃撥帳號/1332727-9

帳　　戶/旗標科技股份有限公司

監　　督/陳彥發

執行企劃/孫立德

執行編輯/孫立德

美術編輯/薛詩盈

封面設計/古鴻杰

校　　對/孫立德

新台幣售價:390 元

西元 2024 年 6 月初版 9 刷

行政院新聞局核准登記-局版台業字第 4512 號

ISBN 978-986-312-522-8

目　錄

本書的使用方法

本書目的在於為攀岩者講解技巧，以提昇攀岩實力。初學者可以學習讓攀岩技巧進步的方法，中級者可解決目前技術上遭遇的問題，進階者可以確認自己會哪些部份，以及做得是否熟練。

書中內容以手法與腳法的講解為主，說明範圍涵蓋使用方法、秘訣與應用方式。

另外，書中也會透過物理法則與運動生理學等要素，講解動作之所以成立及其合理性。將這些內容記起來、多留意，除了能幫助您加深對手法與腳法的瞭解以外，對於提昇攀岩實力相信也會很有幫助。

這本書也可以當做攀岩手法、腳法與技巧的辭典，不論是一頁頁沿讀下去，或只翻閱想知道的部份都沒有問題。

Chapter 1 攀岩基礎知識 — 瞭解攀岩的特性與概要

講解攀岩運動的獨特運動要素，示範如何提昇技巧。

以物理要素講解手法與腳法如何成形，使讀者有效率地瞭解攀岩。

內容舉例 符合物理法則的手法與腳法，才是有效率的動作

支點
抗力點
施力點

槓桿原理及手法、腳法的成形
支點
抗力點
施力點

掌握大致概念後，接著學習細部技巧

Chapter 2 攀岩基本動作 — 攀岩只有手與腳是接觸點

從手指與手掌的結構，分析出最適當的岩點抓法並予以說明。

從腳掌的構造及攀岩鞋的物理特性，分析出最適當的踩法並予以說明。

講解攀岩的擠塞法。

內容舉例
封閉式抓法 6cm
開掌式抓法 3.5cm
180kg
105kg

瞭解固定手腳的方法後，以學會移動手法腳法為目標

⬇

Chapter 3
移動的手法腳法

學習攀岩所有的移動方法

手法與腳法的系統分為 5 大類，本章將針對每一種手法腳法的成形與技術要素進行詳細的解說。

- 調節平衡類
- 吊掛類
- 推拉類
- 反作用力類
- 動態移動類

將攀岩的手順分成 4 類，進行技術上的講解。

- 左右輪流
- 跳點
- 換手
- 交叉

內容舉例

側身式

步驟

雙手拉住條狀點，雙腳邊推邊維持貼壁的姿勢，以左右交互的方式攀爬。

單手拇指朝下，另一手朝上。攀登時拇指扣住岩點，身體就不會旋轉

把腳抬到高一點的位置，重心就會離開支撐點，會更容易平衡

重心

單腳內側踩，另一腳外側踩。踩的時候可以左右交互，也可以交叉，來拉開距離

維持手法與腳法的連續性，讓動作更流暢

⬇

Chapter 4
提昇攀岩技巧

提昇手法腳法的完成度，朝完美的攀岩邁進

經過各手法腳法的詳細說明，本章會講解提高手法與腳法完成度的重點、連續動作及應用方式。

講解不同牆面坡度適用的技巧，使手法與腳法的應用更加靈活，並解說各種路線的攻略方法。

內容舉例

連鎖運動與轉身的合併技

將轉身加入連鎖運動的動作中，就會在移動時獲得最強大的拉力。

邊從腰部轉身，邊拉住雙手。此時左側身體會旋轉，以半身的姿勢靠近壁面

本書技巧的說明方式

關於書中講解手法與腳法的名詞

本書的主題在於講解攀岩的手法與腳法，有些攀岩的動作會以特定名詞來解說。
以下就是說明時的用詞。

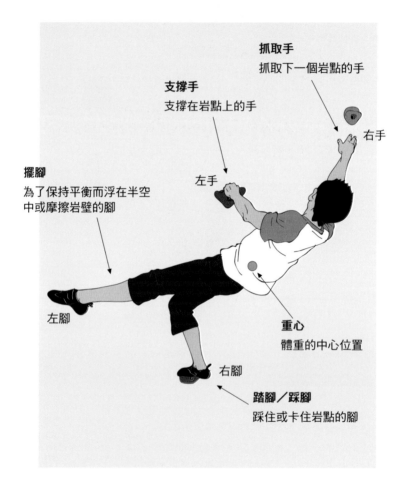

起始：動作開始前的預備動作
對角線：手腳支撐在對角岩點上
平行線：手腳支撐在同一側岩點上

※ 本書一共分為四個章節，每個章節都會詳細解說支撐方法及手法腳法。
　　您可以按照順序閱讀，也可以像翻閱字典一樣，只查看想找的項目。書的最後附有索引。
※ 關於掛勾，會在腳法與手法的章節這兩處說明。
※ 算式中的數值，是為了講解承受的重量與需要發出的力量，簡略計算而來。
※ 有些地方會以公式計算手部承受的重量，但若不理解算式也不妨礙閱讀，只要參考最後算出的答案數值即可。

攀岩基礎知識

攀岩是一種克服難度愈高的難關，愈能得到成就感的運動，因此攀岩家總會不斷挑戰更困難的路線，不斷升級幾乎可以說是攀岩家的宿命。本章將分析攀岩這項運動，講解等級提昇的要素與系統，並透過物理法則，解釋攀岩的動作。

1 攀岩的等級提昇
2 攀岩的技巧
3 物理要素及手法腳法

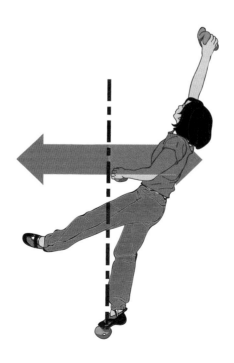

等級提昇

1 攀岩的要點在於完成手法腳法

攀岩的要點

攀岩運動最大的特色,在於**把身體卡在不會動的對象物體上**。不論是攀岩牆上的岩點,或者自然岩壁上凹凹凸凸的結構,都是固定不動的。因此我們必須把身體靈活地卡在上面,由自己來動。

而其它運動,例如足球和網球這類對戰型運動,是讓敵方移動,形成有利自己的局勢。足球可以趁敵方空檔傳球,做假動作過人,還能選擇前鋒或後衛等擅長的位置。網球可以靠發球取得優勢,可以針對敵方不擅長的路線殺球。

而攀岩絕大多數時間是獨自一人面對各種岩壁的挑戰。

足球可以擺出對自己有利的陣式

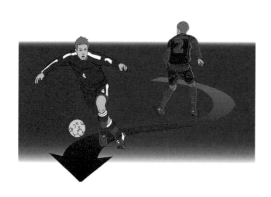

攀岩得將身體卡在固定的岩點上

路線的難易度由以下要素組成

決定攀岩難易度的 4 項要素

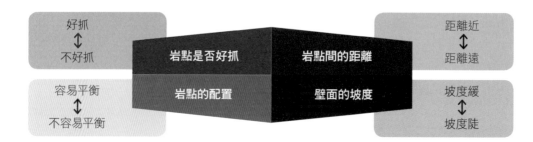

好抓 ↕ 不好抓　　岩點是否好抓　　岩點間的距離　　距離近 ↕ 距離遠

容易平衡 ↕ 不容易平衡　　岩點的配置　　壁面的坡度　　坡度緩 ↕ 坡度陡

2 等級提昇的課題

因某種能力不足而摔落

攀岩不論是野外路線或攀岩牆路線,岩點都是固定不動的,必須將自己的身體卡在上面。因此一旦缺乏某種能力,攀爬時就容易摔落。

像是一遇到光滑的斜面點、小點等不易抓取的岩點便掉下去、導致體力被消耗掉。坡度陡的路線若缺乏拉力及支撐身體的腹肌、背肌的力量,便難以克服。關卡明顯的路線會考驗支撐能力,長路線會考驗耐力。動態跳躍需要跳躍力,踩點較遠時,需要張開雙腳的柔軟度。

因此補足能力不足之處,就是讓攀岩進步的不二法門。

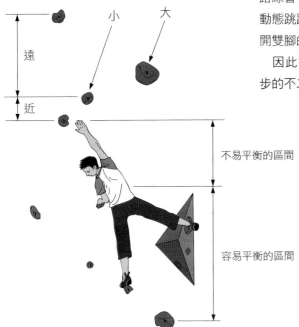

小　大

遠

近

不易平衡的區間

容易平衡的區間

> 攀岩路線會隨岩點的間隔、大小、配置而異,產生豐富多樣的變化。

攀岩容易因以下能力不足而失敗

耐力不足	最大肌力疲弱	柔軟度低
長路線易失敗 連續挑戰易失敗	路線難關難闖過 遠距離攀爬易失敗	遠距離踩點間隔縮不短 會影響能否休息

爆發力不足	雙臂撐不開	腹肌、背肌無力
遠距離跳躍易失敗 動態移動易失敗	較遠的岩點拉不到 遠距離攀爬易失敗	在水平岩壁上穩定度受影響 在前傾壁上移動困難

3 提昇等級必須的身體要素

攀岩最重要的 3 種能力

　　想要將身體卡在固定的對象物上攀爬，也就是握住岩點將身體往上拉、抓取下一個岩點，需要以下 3 種能力。

(1) 握住岩點的肌力
(2) 完成手法與腳法的能力
(3) 將身體拉往下一個岩點的肌力

(1) 是抓力，透過平衡身體姿勢，以及移動時用腳分擔身體的重量，便能減輕手的負擔。
(2) 是指一面保持平衡，一面抓好時機挪動身體或把腳抬高。想要順利進行，有時還需要一定的柔軟度。
(3) 需要的是拉力，但藉由有效率的手法、腳法，以及可運用腳的姿勢與力量，便能減輕需要的拉力。

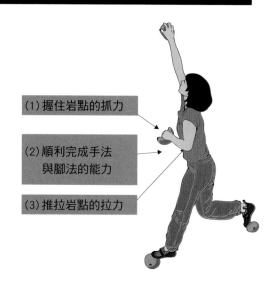

(1) 握住岩點的抓力

(2) 順利完成手法與腳法的能力

(3) 推拉岩點的拉力

　　這些動作都不是個別作用的，而是環環相扣、彼此連動，才形成了攀岩的動作。換言之，攀岩非常需要體力與技術才能達成。
　　它所需的要素如下。

握住岩點的抓力	● 主要素：體能	● 補充要素：技術
完成手法與腳法的能力	● 主要素：技術	● 補充要素：體能
推拉岩點的拉力	● 主要素：體能	● 補充要素：技術

　　在體能方面，攀岩攀得愈勤，肌肉就會愈強壯。技巧方面會在循序漸進中進步，但若不提醒自己學習新技巧，難免就會遭遇瓶頸。由於本書旨在促進攀岩實力的提昇，因此重點會擺在技術面上的說明，而非體能面。

4 等級提昇的關鍵

提昇攀岩實力的關鍵在於技術與體能

1) 需要的能力

　　想要提昇攀岩實力，登上難度更高的路線，技術上的能力與體力上的能力，兩者缺一不可。只要有其中一邊不夠，就會遇到瓶頸。

　　即便體能要素與技術要素的等級在一定落差內可以互補，但光有好的技術卻沒有

> 在一定範圍內，技巧與體能可以互補而成功攀登；但想要晉級，就必須讓兩種要素同時提昇。

抓力，同樣會卡關，就像即使能單手拉單槓10下，但沒有學會用腳分擔重量的移動技巧，體力一樣會透支。可見等級差的能力互補是不容易的。

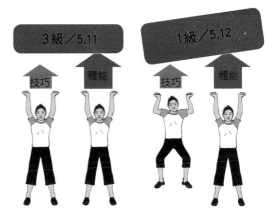

2) 攀岩能力與基礎體力

　　例如高中生平均吊單槓的次數是 7 下，一般男性攀岩者可以吊 10 下，而頂尖攀岩家幾乎每個人都能吊 40 下。

　　這些都會變成攀爬相應等級時的基礎體

能。換句話說，當等級從 3 級、2 級、1 級逐漸提昇，就會需要更多的體能與更高的技巧。

3) 攀岩與肌力的關聯

　　人體只要在 1 天內使用最大肌力的 70% 長達 6 秒，肌力就會提昇。因此攀岩攀得愈多，肌力就會愈大。在剛開始練攀岩時，只要能往上爬，抓力、拉力等攀岩所需的肌力自然就會進步。但想要有效提昇肌力，當然還是需要適當的負重並花時間鍛鍊。

　　當攀岩者（尤其是女性）爬不上斜峭壁或水平岩壁，原因除了引體向上的拉力不足

以外，也可能是腹肌、背肌的力量不足，導致姿勢不穩定，才會無法克服斜峭壁。因為缺乏這些肌力，會導致腰往下墜，無法做出正確的手法與腳法。

　　至於指力強化訓練，比起增加肌力，其實更貼近如何讓拉力與抓力瞬間爆發出來。這就不是初級所需要的了，而是中級、高級以上才會用到的肌力要素。

攀岩的技巧

1 技巧的意義

技巧是體能的輔助

攀岩的技巧與體能息息相關。那麼到底什麼是攀岩的技巧呢?一言以蔽之,就是輔助抓力與拉力的技巧。

目的是為了培養節省力氣的能力。換言之,讓原本抓不住的岩點抓得住,讓原本拉不近的距離拉近,這種能力就是攀岩技巧。

2 技巧的結構

有效率的手法與腳法能讓原本抓不住的變成抓得住

攀岩技巧就是讓人能抓住原本抓不住的困難岩點、或者補足讓手搆到遠處岩點所需肌力的能力。

在攀岩領域,這些都稱作手法與腳法。手法與腳法可以輔助肌力,以節省攀爬時的力氣。

攀岩技術的好壞

腰離岩壁太遠,手的負擔會太重

腰貼近岩壁,體重落在腳上,能減輕手的負擔

光靠臂力就想將身體拉上去

靠全身的轉動來推拉,能減輕手的負擔

3 以腳力支撐體重，減輕手力的耗損

攀岩要活用腳的力量

　　腳的力量通常是手的 3 倍以上。一般人拉十幾下單槓很困難，但做十幾下徒手深蹲人人都做得到。在攀岩過程中，手指會漸漸抓不住，臂力也會不斷下滑，但腳力卻不太會耗損。

　　攀岩時，如何運用腳作為往上爬的推進力至關重要。技巧的重點就在於**腳能負荷多少體重**。而移動的完成度則取決於腳的負荷率。

> 靠臂力拉單槓 10 下非常辛苦。

> 攀岩技巧就在於腳能負荷多少體重，來減輕手臂肌力的負荷。由於攀岩對手指的嚴厲考驗，可稱為屈指肌的競賽。

> 靠腳力深蹲將身體往上抬，幾乎人人都能做 10 下。

　　在日常生活中，我們頻繁走路或跑步都會運用到腳，所以腳的耐力原本就不錯，而且腳的最大肌力也比手要強好幾倍。

　　而在攀岩中，手的重要性在於帶領前進的方向，抓到好的手點並踩住好的踩點，依此移動前進。換言之，**攀岩理想的動作，應該是手腳並用，以手負責引導前進的方向，並靠腳的力氣往上推**。

　　攀岩時，腳力往往很充足，因此腳力並不會納入攀岩的評量裡。相對的，手的力量就有限，因此我們說攀岩者很強壯，其實就是指他們的指力與臂力強大。

4 攀岩的手法腳法

提升等級的要素

1) 攀岩的要點在於持續移動的手法腳法

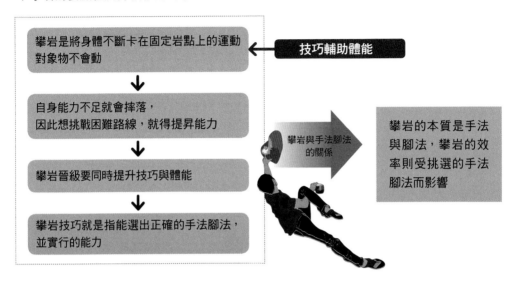

攀岩是將身體不斷卡在固定岩點上的運動
對象物不會動

技巧輔助體能

自身能力不足就會摔落，
因此想挑戰困難路線，就得提昇能力

攀岩晉級要同時提升技巧與體能

攀岩技巧就是指能選出正確的手法腳法，
並實行的能力

攀岩與手法腳法
的關係

攀岩的本質是手法
與腳法，攀岩的效
率則受挑選的手法
腳法而影響

攀岩是透過一連串將身體卡在路線各區域上的動作而形成的。把身體確實卡到岩點上的技巧，就是手法與腳法。

該使用什麼樣的手法與腳法，取決於岩點的位置，但大多數其實都得看踩點的位置，這也決定了攀爬的順序。

2) 構成攀岩手法腳法的要素

有效的攀岩手法與腳法，是由物理上的合理性所產生。舉凡良好的姿勢平衡、讓足部承擔體重、適當的動態移動，這些動作在物理上的合理性都很高。攀岩中重要的物理要素如下。

力矩	使物體繞支點產生轉動效應的物理量
慣性定律	沒施加外力，物體的運動狀態就不會改變的特性
加速度	每單位時間內的速度變化量
作用力・反作用力	力量施加於物體時所產生大小相同、方向相反的力量

3) 攀岩手法腳法的分類

絕大多數的手法與腳法都是由踩點的位置來決定，而這些又會以物理要素區分。

攀岩的手法與腳法種類繁多，但每一種都可以依照一定的特性來歸類。

要掌握手法與腳法
一定得瞭解
物理原則

(1) 平衡類／吊掛

代表性手法：調節平衡
原　　　理：讓左右重量平衡，以穩定身體
物 理 要 素：力矩

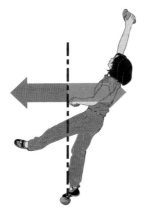

(2) 重心轉移類／推拉

代表性腳法：高跨步
原　　　理：將身體的重量擺在支點正上方，
　　　　　　以穩定身體
物 理 要 素：力矩

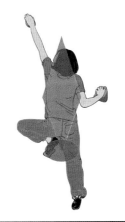

(3) 反作用力類／作用力‧反作用力

代表性腳法：垂膝式
原　　　理：透過左右或上下位置的反方向
　　　　　　力量，使身體穩定
物 理 要 素：作用力‧反作用力

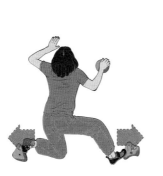

(4) 跳躍類／動態移動

代表性手法：動態跳躍
原　　　理：藉由動態動作來抵抗重力，
　　　　　　以移動身體
物 理 要 素：加速度

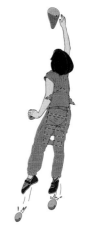

chapter 1-3 物理要素與手法腳法的關聯

1 手法腳法的效率，因重心位置而不同（力矩）

力矩與有效性相關

力矩是讓東西旋轉的力量。攀岩時，當我們要使出手法或腳法時，身體自然就會往後轉。

而當身體的重心位置改變，手上的負擔也會變重或變輕。這些全部都與力矩有關。

EX.1 **當抗力點遠離支點，施力點所需的力量就會較大**

抗力點的力矩（M）為
M＝（抗力的重量）×（從支點到抗力點間的距離）
M＝60kg × 50cm ＝ 3000kg・cm
靠施力點將其舉起所需的力量（P）為
P＝M÷（從支點到施力點的距離）
＝ 3000kg・cm ÷ 100cm ＝ 30kg

EX.2 **當抗力點靠近支點，施力點所需的力量就會比較小**

依照左邊的算式計算抗力點的力矩（M）
M＝（抗力的重量）×（從支點到抗力點間的距離）
M＝60kg × 20cm ＝ 1200kg・cm
靠施力點將其舉起所需的力量（P）為
1200kg・cm÷100cm ＝ 12kg

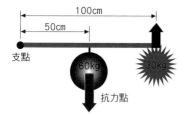

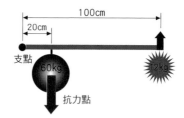

將這種力矩的計算套用在攀岩上，就會發現當踩點（支點）靠近身體（重心），右手需要的支撐力就能少一些。以下以 60kg 抗力為例。

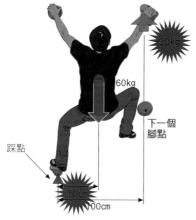

將身體重心擺在距離左腳 50cm 的中間位置，右手就需要負擔 30kg 的力量。

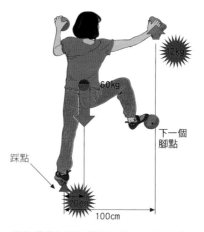

將身體重心擺在靠近左腳 20cm 的地方，右手就只需要負擔 12kg 的力量。

物理法則 ▷ 力矩

　力矩是指讓東西旋轉的力量，最具代表性的例子
就是槓桿原理，它有以下 3 種型態。

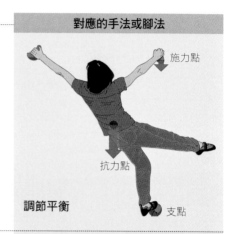

對應的手法或腳法

第 1 類槓桿

支點位於施力點與抗力點之間

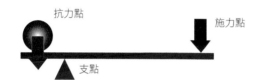

調節平衡

第 2 類槓桿

抗力點位於支點與施力點之間

高跨步

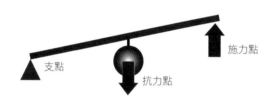

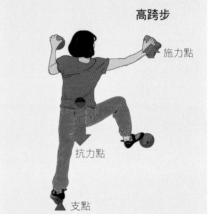

第 3 類槓桿

施力點位於支點與抗力點之間

側身

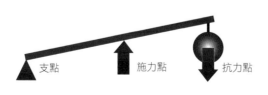

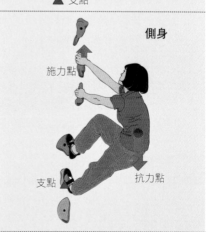

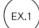 **瞭解日常生活中的力矩**

如下圖用扳手轉動螺絲時，從離螺絲近的地方轉，與從遠的地方轉，
產生的拉力就會不同。相信這點大家都有經驗。

這種差別是從哪裡產生的呢？轉動物體的能量，不能只以力氣的大小（轉扳手的力量）來計算，因為它會與旋轉中心到施力位置之間的距離（握把柄的位置）呈等比例。

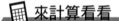

握把柄的距離（r）愈長，轉動物體（螺絲）的力量就愈大，手的負擔就會減輕。

🖩 來計算看看

用扳手轉動螺絲時，手握的位置離螺絲遠一點，轉起來會比較輕鬆。

以算式來看，握在距離螺絲 20cm 的地方，需要 10kg 的力量扳動，

M（力矩）$= r \times F = 20cm \times 10kg = 200kg \cdot cm$。

而同一支扳手若握在距離螺絲 40cm 處，則是

$M = 200kg \cdot cm \div 40cm = 5kg$

可以省下一半的力氣。

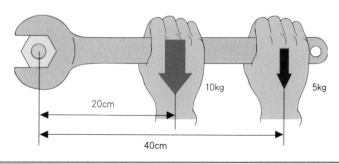

手法腳法與力矩

力矩會影響手法腳法的優劣

EX.1 **手的負擔因力矩而異**

　　下半身是否具備足夠的柔軟度把腰貼在牆上，會影響手的負擔，也就是身體距離牆面所產生的重量。

　　因為施力點到抗力點的距離愈長，力矩就愈大。右圖兩人體重都以 60kg 計：

上方攀岩者
支撐力＝ 60kg × 50cm ÷ 100cm ＝ 30kg
左右手各需要負擔 15kg。

下方攀岩者
支撐力＝ 60kg × 20cm ÷ 100cm ＝ 12kg
左右手各需要負擔 6kg。

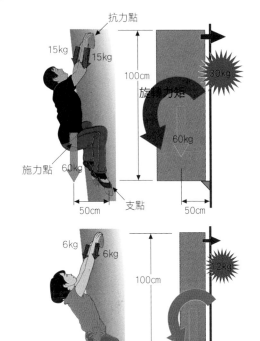

抗力點
15kg　15kg
100cm
旋轉力矩
30kg
60kg
施力點　60kg
50cm　支點　50cm

6kg　6kg
100cm
12kg
60kg　60kg
20cm　20cm

EX.2 **靠 3 點支撐做出有效率的「手腳同點」**

　　2 點支撐會產生旋轉力矩，導致身體很難控制，若手腳同點形成 3 點支撐，就能避免旋轉，使身體平衡。

腳不踩，只靠 2 點支撐，容易產生旋轉力矩

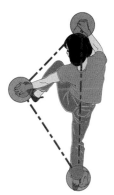

手腳同點形成 3 點支撐能避免旋轉力矩產生

2 流暢連續的手法腳法 (慣性定律)

以連續動作克服重力

　　當我們爬樓梯時，與其慢慢爬，不如瞬間衝上去覺得比較輕鬆，這就是受到了慣性定律的影響。

　　在做連續動作的跳點時，攀岩者一握住最開始的岩點，就會將身體晃到下一個岩點，中間不停止，這就是一種利用慣性定律一鼓作氣前進的手法。

　　攀岩時的兩段跳躍與時間差跳躍，也是運用慣性定律一口氣完成的動態腳法。

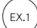 **EX.1　連續動作的跳點**

　　下圖是抓取手不斷往上、中途不停止的範例。圖中的人從雙手支撐在岩點上的姿勢伸出右手，撐住的一瞬間又將整個身體往上拉。

　　跳點時，動作一旦停止，再次移動就變成從靜止狀態出發，因此第一動的力氣一定要充足。

　　右手抓住的瞬間，一鼓作氣再度伸出右手，便能藉由向上的慣性力量節省力氣，繼續往下一個岩點前進。

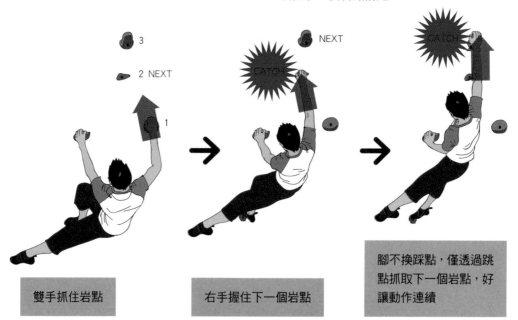

雙手抓住岩點

右手握住下一個岩點

腳不換踩點，僅透過跳點抓取下一個岩點，好讓動作連續

需要流暢連續動作的手法與腳法

高跨步的推拉／下推／跳點／動態跳躍／交叉手／靜止點

下推的關鍵在速度

下推成功與否的關鍵，在於能否一鼓作氣將身體往上拉。因為從拉到推，必須讓不同的肌肉連續動起來。

一樣不減速，將身體一鼓作氣推上去

不減速，將雙手換成下推的位置

腳以摩擦的方式踩好，雙手將身體往上拉

物理法則 ▶ **慣性定律**

慣性定律就是「物體不受外力影響時，會維持原本的狀態」。靜止也是運動的一種型態，如下圖所示。

①只要不施加外力，靜止的物體就會一直維持靜止。

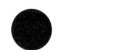

攀岩時從靜止狀態做出動作，之所以會感覺到體重的負擔，就是因為符合慣性定律。

②若不施加外力，移動的物體就會繼續等速移動。

※ 由於地球上還有重力、摩擦力等「外力」產生作用，因此滾動中的球還是會停下來。

動作來自腳力，利用加速度連續施展攀岩技巧

　　攀岩理想的模式，是第一動先用腳推，開始移動後再用手拉，這樣就能保留體力，將腳的力量發揮到極限。手腳不能同時動的第一動負擔會最大，所以要靠腳力進行，再加上加速度來前進。

　　因此手法與腳法移動的關鍵，就在於加速度。

> 要抵抗重力，使身體往上爬，光靠手的拉力是不夠的。按照腳尖、腿、雙手、單手的順序，做出連續的加速度動作，效果會更好。

POINT 從靜止狀態啟動，開始動作後持續施力，前進的速度就會愈來愈快。

抓住了

伸出單手
抓住岩點

靠腳力往上推
靠雙手拉上拉

用腳踩好

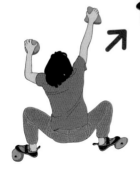

> 　　慣性定律是指在沒有外力影響的情況下，靜止的東西會繼續靜止，移動的東西會持續等速移動。
>
> 　　相對的，加速度（運動方程式）則是持續施加相同強度的力量，物體的移動就會愈來愈快。
>
> 　　加速度指的是每單位時間的速度變化量，由速度除以時間求出。單位為【m/s$^2$】（公尺秒平方）。
>
> 　　速度 3m/s 代表每秒前進 3 公尺，而加速度 3m/s$^2$ 則代表每秒的速度都會增加 3m/s。

當物體持續受力，就會依施力的大小及物體的重量，產生等比例的加速度。

這種運動的特性，就是「施加相同力量時，愈重的物體加速度愈小」、「為了得到相同的加速度，愈重的物體就要施加愈大的力量」。

這種運動方程式，就是 F = ma（力量＝重量 x 加速度）。

當質量 m 的物體持續受到恆定的力量 F 推動，就會產生加速度 a。

這個算式也可以寫成 a = F/m。當「施加的力量大」或「移動的物體重量輕」時，就會獲得較快的加速度。

運動方程式　F=m×a

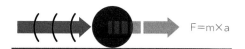

$F=m \times a$

加速度與力量的關係
施加於物體的力量愈大，加速度愈快。

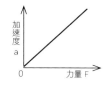

加速度與質量的關係
加速度與質量呈反比，因此重物不易加速。

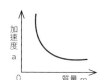

進一步瞭解加速度

用日常生活的例子來看加速度

以人力推車，剛開始會需要很大的力氣，不過一旦克服靜摩擦力動起來，即使出的力量相同，速度也會愈來愈快，這就是加速度。

攀岩也是如此，若一開始先以腳力推動，等身體往上後再用臂力向上拉，就能節省臂力。而原本光靠臂力拉不到的岩點，也會因為下半身先出力而變得拉得到。

F = m·a（力量＝重量 × 加速度）

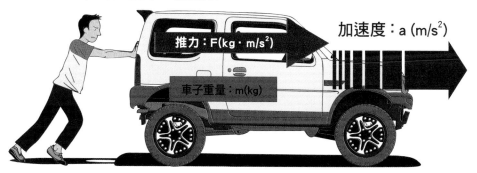

加速度能使車子動得更快

以流暢的連續動作克服重力

拉厚重的門時，有時我們會用腳朝反方向蹬來輔助施力。

在攀岩裡，也有許多手法及腳法，會像

這樣借用反方向的力量，來一面維持姿勢，一面往上移動。垂膝式、側身式、外撐就是其中的代表。

1) 哪些動作會運用到

 EX.1 垂膝式

垂膝式是將雙腳各自踩在兩側岩點朝前後蹬。藉由這種往前後方向推的反作用力，便能獲得一股撐住體重往上抬的力量。

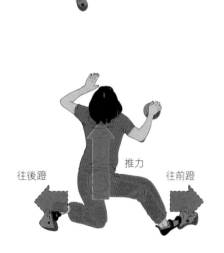

往後蹬　推力　往前蹬

 EX.2 側身式

在側身式中，攀岩者必須雙手往前拉，腳往反方向蹬。這種相反的力量能穩定身體。

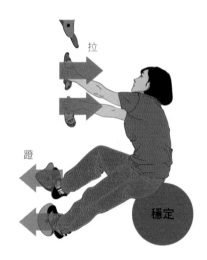

拉

蹬

穩定

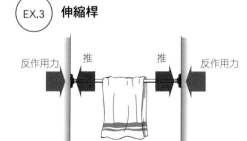 **EX.3** 伸縮桿

反作用力　推　推　反作用力

伸縮桿式的毛巾架是藉由推動左右牆面來固定。若牆壁不堅固、搖搖欲墜，伸縮桿就不會穩定。伸縮桿要穩定，牆面就得提供充分的力量（反作用力），施加在伸縮桿的左右。

　　力量通常是成對作用的，只要一推就會被推回，一拉就會被拉走。這稱為作用與反作用定律。這股成對的力量會發生在同一條線上，大小相等，方向相反。球打到牆面會反彈，是因為當球對牆壁發出力量，牆壁也會對球產生相反的力量，因此球便彈回來了。許多攀岩的手法和腳法，都運用了作用力與反作用力。

球打到牆會反彈，是因為發生了作用力與反作用力。

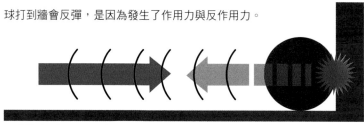

※ 若牆壁很軟，吸收了部份的作用力，球就大不會反彈。

進一步瞭解作用與反作用力！

EX.4　用力往外撐，會產生強大的支撐力

外撐力量愈強，反作用力也愈強

　　在作用與反作用定律中，用力按壓就會產生一股與按壓力道相同，但方向相反的力量。

　　在平滑的壁面上外撐時，若支撐力弱，身體就會掉下來；用力撐住，身體就會穩定。原因就在於壓得愈用力，得到的反作用力也愈強。

> **POINT**　靠手腳外撐往上爬時，腳踩在牆上是無法前進的，所以必須先鬆開一隻腳，用同一側的手代替腳來壓牆。這時壓牆的手腳正好在對角線上，因此一樣可以利用作用與反作用定律來移動。

2) 上下的作用力與反作用力

作用力與反作用力不只能用於水平方向，也能運用在上下方向。棒球的滑壘就是腳迅速往下鑽，雙手承接反作用力往上抬。

在攀岩裡，某些調節平衡的原理，便是透過把手往上抬、腳往下伸，來獲得反作用力。

 EX.5 滑壘

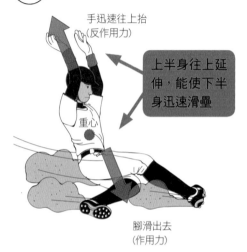

手迅速往上抬（反作用力）

上半身往上延伸，能使下半身迅速滑壘

重心

腳滑出去（作用力）

棒球滑壘時，為了讓腳盡快往前伸，選手都會把雙手迅速抬起。這樣除了能把身體壓低以外，更重要的是藉由上半身往上伸所產生的反作用力，使腳更快伸出去。

POINT 當物體未承受外力時，就會保持原本的運動狀態。因此想要迅速伸出腳，就得把手抬高來產生反作用力。

3) 動態的作用力與反作用力

在攀岩時，與其以目前支撐的岩點為中心，將整個身體移往下一個岩點，不如往反方向迅速做出反向動作，會更容易把手順利伸出去。

 EX.6 甩腿 (Flagging)

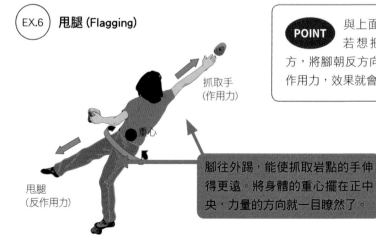

抓取手（作用力）

重心

甩腿（反作用力）

POINT 與上面的滑壘相同，攀岩時若想把手伸到遠一點的地方，將腳朝反方向大力擺盪，製造出反作用力，效果就會很好。

腳往外踢，能使抓取岩點的手伸得更遠。將身體的重心擺在正中央，力量的方向就一目瞭然了。

4) 旋轉的作用與反作用力

在高爾夫球的揮桿中，一開始的上桿是先朝反方向擺動桿子到高點再下桿揮出。要打球時，從下半身開始旋轉身體，便能從地面獲得強勁的反作用力。

而攀岩的垂膝式，則是先把下半身擺在手伸出的反方向，要握下一個岩點時，邊扭轉身體，邊伸出抓取手。此時透過腳蹬踩點就會產生強勁的反作用力。

(EX.7) **高爾夫揮桿**

高爾夫的揮桿，會先將上半身及下半身往後轉，擊球時再從下半身開始轉回，用全身來揮桿。此時為了從地面獲得反作用力，下半身就得牢牢踩穩。

POINT 要使出強勁的全身揮桿，前提是下半身必須牢牢踩住地面，以獲得反作用力。

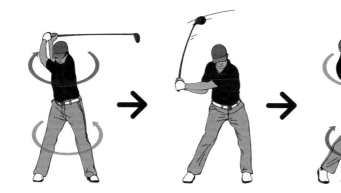

(EX.8) **垂膝式／轉身**

在垂膝式中，許多部份都會運用到作用力與反作用力。例如雙腳朝反方向蹬，膝蓋往下墜，使上半身往上伸展等等。

POINT 垂膝式是依靠旋轉身體的獨特腳法。旋轉時，身體會從牢牢固定的岩點獲得反作用力。

肌肉與關節也會以槓桿原理運作

身體所有的活動都是由肌肉操控的。肌肉的能力雖然只有收縮，但藉由肌肉、骨骼、關節的相對位置形成三種槓桿，便能使身體動起來。由於這種槓桿系統是在人體裡，因此即使前端只有一點點收縮，另一端也會大幅擺動。換言之，就是肌肉會發出比負重還要大的力氣。

攀岩的手法與腳法，也和槓桿原理息息相關。這意味著攀岩時，身體內外全部都會藉由槓桿原理移動，所以相對於力矩，運用槓桿原理的手法腳法會更理想。

※ 手法、腳法與槓桿原理，請參考第 17 頁

第 1 類槓桿

支點位於施力點與抗力點之間

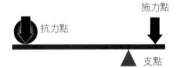

按住水平岩壁型的岩點

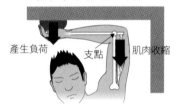

第 2 類槓桿

抗力點位於支點與施力點之間

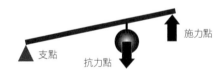

踏住踩點

第 3 類槓桿

施力點位於支點與抗力點之間

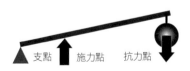

反摳

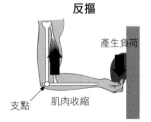

chapter **2**

攀岩基本動作

攀岩是全身性運動，與對象物（岩點）之間的接觸點只有手腳而已，因此在攀岩中，抓法與踩法就成了非常重要的關鍵。本章會講解手的構造及抓取時有效支撐的方法。而腳的踩法則會從足部構造及攀岩鞋的功能，來講解最適當的方式。

1 抓法
2 踩法
3 擠塞

手指與前臂的基本知識

從手指及前臂的構造，來思考最有效率的抓法

在攀岩時，只有手腳是與岩壁的接觸點。而比起被鞋子包裹的腳，手的應對方式又會更靈活，以便抓取各種奇形怪狀的岩點。確實抓住岩點，會大幅影響攀岩的成功與否。

攀岩中最基本的動作是抓住岩點。不論是人工攀岩牆或自然岩壁，岩點的形狀與大小都不一樣。能有效抓住它們的方法，如右所示。

1 挑選適合岩點形狀的抓法

2 靈活運用手指與手掌的摩擦力

3 盡可能節省力氣

4 配合重心位置及手法、腳法來改變

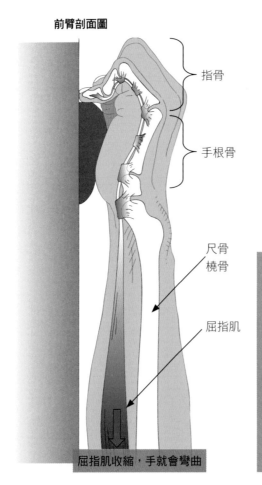

前臂剖面圖

指骨

手根骨

尺骨
橈骨

屈指肌

屈指肌收縮，手就會彎曲

指頭剖面圖

肌腱

腱鞘

手指的基本構造及如何支撐

抓岩點時，主要是靠指尖以及整支手指去支撐。由於肌肉只會收縮，因此讓關節移動的肌肉會位於彎曲方向的內側。而讓手指彎曲的功能，是由前臂內側的屈指肌掌管的。

手指之所以彎曲，就是因為手指內側的肌腱連接到前臂的屈指肌收縮的緣故。

肌腱是由腱鞘這種鞘狀的組織，固定在骨頭及關節上。屈指肌一收縮，肌腱就會被往下拉，使手指朝手掌側彎曲。

抓法的種類

關鍵在於配合岩點的形狀確實抓牢

抓法有許多種類，必須依照岩壁與岩點的狀況選擇正確的抓法。挑選「在困難路線仍能支撐身體的抓法」，以及「能盡可能省力的抓法」就不會錯了。

1 摳／封閉式抓法 (Full Crimp)

抓極短小的岩緣

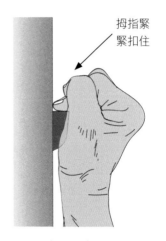

拇指緊緊扣住

用來抓短小的岩緣。方法是將食指到小指這 4 根指頭併攏，從上面摳住。若 4 根指頭維持不住，可以將拇指抵在旁邊，或者壓在食指上，來提高支撐力。若岩點非常淺，可以從上面往岩點的深處摳，像把手指插進去一樣。

POINT 活用拇指的優點

使食指到小指這 4 根指頭彎曲的是前臂的屈指肌。但攀岩時，屈指肌很容易疲勞或支撐力不足，導致抓不住。

彎曲拇指的肌肉位於手掌內而不是屈指肌。因此使用拇指能增加支撐力，避免前臂僵硬。

2 搭／半開式抓法 (Half Crimp)

抓平坦的岩點

岩點只要厚度超過 1 cm，手指就能與壁面呈直角（手指與地面平行）。這時一般都

會將拇指壓在食指上，或者貼在食指側邊來強化支撐力。

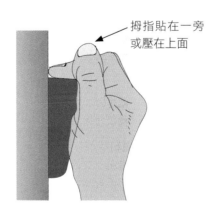

拇指貼在一旁或壓在上面

POINT 以按壓的方式抓岩點

攀岩時當支撐力衰退，手肘就會自然往上抬。這是因為身體想要藉由手肘上抬的力量來壓住岩點，好強化支撐力。抓岩點時，主要活動的肌肉是屈指肌，這也是最容易受傷的部位。因此最好能以肩膀為中心，使用背闊肌由上往下按住岩點來抓取，這樣就能減輕屈指肌的負擔。這個按壓的方法也適用於開掌式抓法（p.33）。

 POINT 固定組織（讓皮膚不滑動）

　皮膚與肌腱、骨頭之間還有軟組織，因此即便想保持在極小的岩點上，手的位置也會慢慢偏移。例如，將拇指內側抵在食指內側左右滑動，皮膚就會偏移數公釐。這在抓取極小的岩點時也會發生，而導致抓不住。

　因此在抓極小的岩點時，要從岩壁上方將手指按壓上去，這樣皮膚滑動時，最後手指就會剛好停在岩點上，減少不必要的滑動，使支撐力提昇。

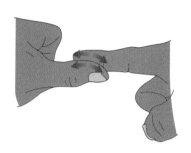

EX.1 貼合指腹後橫向滑動，
手指會因為軟組織而產生位移。

抓取極小岩點時，要讓手指貼著岩壁往下滑，
這樣才能停在岩點上抓住，以維持高支撐力。

讓手指由
上往下滑

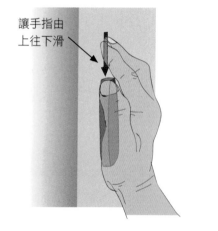

停在這裡

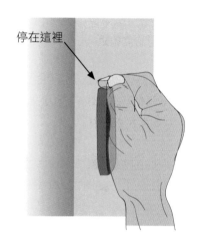

EX.2 抓住掌點時，要沿著岩壁張大手掌來抓，
這樣皮膚不再移動時，手掌才會正好停在岩點周圍。

從上下兩側滑動

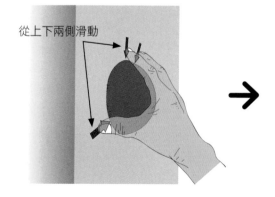

停在這裡

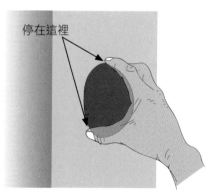

3 勾／開掌式抓法(Open Hand)

以按壓的方式抓取，節省體力

如果說封閉式抓法是將手指排列成一條線在岩點上，那麼開掌式抓法就是將指腹勾在岩點上，利用**面**的摩擦力來支撐了。

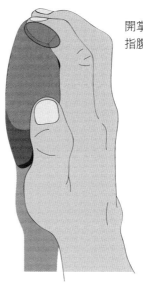

開掌式抓法要將指腹按壓在岩壁上

一般而言剛開始學攀岩時，用的都是封閉式抓法，因為那樣感覺抓得比較牢。而開掌式抓法好像會從岩點上滑下來，會讓人害怕。但等到攀岩技巧愈來愈熟練，就會反過來多使用開掌式抓法了。因為在封閉式抓法中，手指的第 3 個關節離岩壁是最遠的，力矩會過大，導致屈指肌的負擔增加。而在開掌式抓法中，手掌會貼在岩壁上，手指及第 3 關節離岩壁較近，力矩就會縮小。

從支撐岩點的指尖，到按住指尖的轉動軸（第 3 關節）的距離，在封閉式抓法中是 6cm，在開掌式抓法中是 3.5cm。

假設往下的負重是 30kg，那麼以第 3 關節為中心的力矩，比較起來就會如下所示。

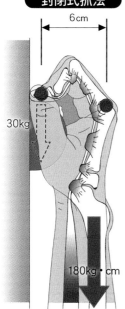

封閉式抓法

6cm

30kg

180kg・cm

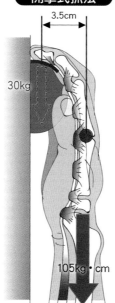

開掌式抓法

3.5cm

30kg

105kg・cm

封閉式的力矩
30kg × 6cm ＝ 180kg・cm

開掌式的力矩
30kg × 3.5cm ＝ 105kg・cm

施加在手指上的負重（力矩）是由屈指肌來支撐的，就計算結果來看，封閉式抓法所需要的支撐力比開掌式抓法高了 1.7 倍。

實際上在使用封閉式抓法時，由於拇指可以幫忙出力，因此需要的力量會再少一些，但仍然還是開掌式抓法比較輕鬆，能避免肌力耗盡。

4 扒／摩擦式抓法（Palming ／ Friction Grip）

靠摩擦力支撐在半球狀岩點上

呈半球狀的大岩點，以及像坡道一樣傾斜的岩點，稱為斜面點。

斜面點究竟要抓哪裡其實並不明確，但原則上就是把手掌大大張開，用整個手掌扒住。由於用的是整個手掌的摩擦力，因此又稱為摩擦式抓法。

扒的時候，手一旦滑掉，摩擦力就會消失，所以要用手指與手掌將岩點徹底包覆，不要滑動。

刻意在手掌施加體重，增加摩擦力

扒斜面點時，原則上必須將重心挪動到岩點正下方，把體重施加在手掌上來支撐。不是用手指抓，而是**從手腕彎曲，靠手指及整個手掌的摩擦力來支撐。**

當岩點的位置離身體很遠時，肩膀是壓低的（實際上在使用腋下的背闊肌）。

而將身體往上抬時，也要記得把體重壓在手掌上，盡量不要改變手肘的角度來將身體往上拉。

在一般抓法中，手指的位置是重點，但在扒斜面點時，重點就會變成調整全身的平衡，以擺出最適合支撐的姿勢。

用整個手掌來支撐而不是靠指力和握力去抓。

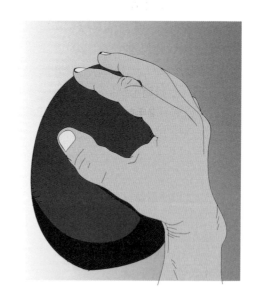

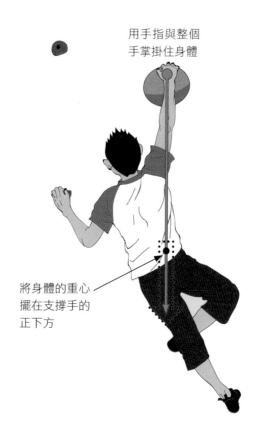

用手指與整個手掌掛住身體

將身體的重心擺在支撐手的正下方

身體往上時，手的角度不變

扒的時候，手必須維持在原本支撐的位置，而往上爬時，**手的位置和角度也不能變**。因為一旦位置改變，手掌的摩擦力就會減弱，容易滑掉。

將身體往上拉時，手的角度自然會往上抬，可是這麼一來手就容易滑掉。所以**原則上一定要保持手的角度，才能將身體往上拉**。

若維持手的角度慢慢往上爬很困難，可以加快速度一口氣將身體往上抬。

POINT 掌點的應用

扒要隨機應變

基本上在抓斜面點時，手指必須大大敞開；但若岩點上某處的形狀較好施力，那就

手指張開

抓半球狀的岩點時，將手指張開包住整個半球岩點，會比起只抓上半部更好。這麼做的優點在於手掌不易晃動，從手肘到手指都能穩定，全身的平衡更佳。

維持手的角度，將身體一口氣往上拉

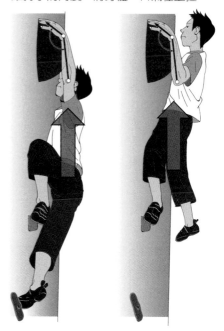

要反過來，把手指集中在那裡，或者摳住岩點深處，這樣效果會更好。

手指集中

斜面點有整個都是弧形的，也有形狀不規則的，有時將手集中在一點上，會更容易支撐。

將手指張開，從整個岩點獲得摩擦力

將手指集中在比周圍低窪處

5 捏（Pinch Grip）

使用拇指，注重握力的抓法

捏的動作是從長條狀岩點的左右去握住。
此時食指到小指這4根指頭會在拇指的對側。

捏住長條狀岩點偏高之處，朝手腕側轉動，把手掌下半部鎖緊並撐住，這麼一來手指與岩點間就會緊密貼合不滑動，能提昇摩擦力。這也是一種固定組織的抓法。

只用指頭捏，就得
100％依賴拇指與
另外4根手指。

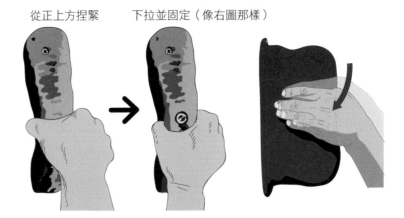

POINT 下拉固定

從岩點上方捏緊，下拉並固定，能產生強大的支撐力

從正上方捏緊　　　下拉並固定（像右圖那樣）

善用虎口

最後再用拇指與食指間的虎口貼住岩點，
以摩擦的方式握緊，就能獲得強勁的支撐力。
一開始先握高一點，接著就會產生組織
固定的效果，使皮膚不滑動，提高支撐力。

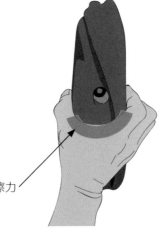

利用虎口的摩擦力

6 扣 (Pocket)

洞狀岩點的數種扣法

將手指伸進洞狀的岩點裡扣緊。原則上只有拇指以外的手指會放入。若指洞夠深，可以將指腹盡量貼進去使力，若指洞偏淺，就要用摳或勾來應對。

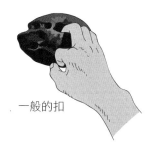

一般的扣

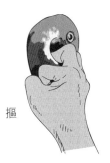

摳

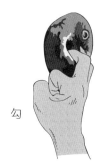

勾

雙指扣

手指支撐力的強度，由大至小依序為中指、食指、小指、無名指。因此用 2 根手指時，使用中指和食指會最有力。但因為中指與無名指的關節會在同一個高度彎曲，用這2 根手指扣指洞會比較穩定，所以一般最常使用的是中指加無名指。

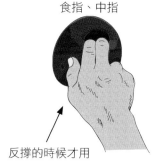

食指、中指

中指、無名指

反撐的時候才用

三指扣

原則上是將 3 根手指並排，但若洞很窄，也可以把中指往上抬，疊在另外 2 根手指上。

單指扣

只放得進1根指頭的指洞，對手指會造成極大的負擔，容易導致肌腱受傷，所以一定要特別小心。只用1根手指不易穩定身體，而為了抑制搖晃，就得花費更多的力氣，不過這與支撐力也有關。

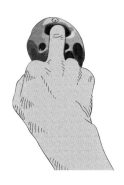

7 包(Wrap)

手掌不易僵硬，可動範圍大

用來抓住把手點（門把狀的岩點）。攀岩時撐在岩點上，會用到彎曲手指的屈指肌。但當肌肉疲勞僵硬時，就會撐不住。

包主要是以第 3 關節來支撐，而摳是以第 2 關節到指尖來支撐。使用離屈指肌近的關節，力矩會比較小，具有不易疲勞的優點。

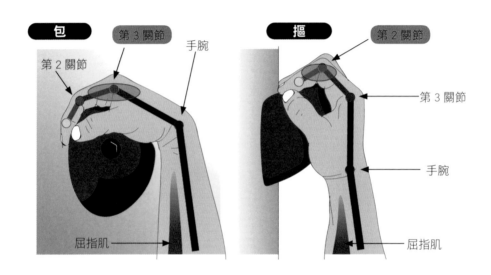

手掌的方向會使拉的距離不一

人體的關節可以彎曲成多種角度，可動範圍也各異。例如把手臂往前伸再縮回腋下時，雙手掌心相對會比掌心朝地時，往後拉的距離更長。

這是因為手掌的角度，會對肌肉與肌腱（肌肉附著在骨頭上的部份）的動作產生限制。將手臂從頭頂縮回腋下時，正手與反手拉的距離也不同，反手能拉得比較長。像這樣運用包的角度，就能拉出較長的距離。

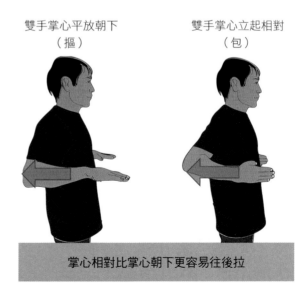

雙手掌心平放朝下（摳）

雙手掌心立起相對（包）

掌心相對比掌心朝下更容易往後拉

肌肉可動範圍與力量發揮的比較

肌肉在可動範圍中間位置，可使出的最大肌力能達到 100%，而當拉平或過度彎曲時，力氣會下降到最大肌力的 50% 左右。

因此在抓岩點時，手臂輕鬆微彎會比手臂完全打直，要能發揮更多力氣。

關節角度與肌肉力量的比例（前臂）

手臂打直時 50%	彎曲約 90 度時 100%	彎曲超過 90 度時 70%

可動範圍廣有利於施力

可動範圍愈廣，代表出力的範圍也愈大。在吊單槓時，主要使用的肌肉是背闊肌與手臂肌肉。反手拉單槓會比正手拉要覺得輕鬆，是因為手臂向後拉的可動範圍比較大，肌肉出力的範圍也增大了。

因此在抓岩點時，與其讓手面向壁面，不如以包的方式抓。這麼一來可動範圍就會變大，肌肉出的力量也能增加，可幫助屈指肌節省力氣，避免肌肉疲勞。這是此抓法最大的優點。

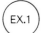 **可動範圍大的反手與包的握法**

吊單槓時，正手握與反手握都會使用到背闊肌，但反手比較好拉。這是由於手臂在反手握槓時的可動範圍較大，能出力的範圍也較長所造成的。摳類似於正手，而包則像反手一樣，拉的可動範圍比較大，所以是較有利的抓法。

正手　　　　　　反手

> 反手比正手更好拉，這是因為手腕的方向改變了可動範圍

8　正抓（Overhand Grip）

能有效將身體往上推

　　正抓時，拇指與食指都會貼在岩壁上。根據岩點形狀的不同，有時會用拇指與其他 4 根指頭包夾岩點，有時拇指會貼在 4 根指頭旁邊。抓人工攀岩場岩點上的角時經常使用。

　　當身體從原本摳住的岩點爬上來時，會重新調整手勢，改成由上往下壓，此時就會用到正抓。

一般的正抓

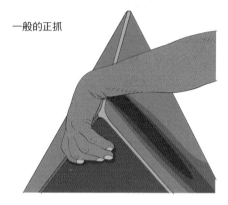

正抓結合捏

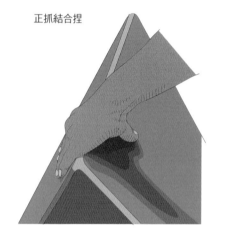

身體爬上來後壓岩點

9　勾爪扣（Tree Finger）

不規則的岩點就用變化型抓法

　　有點像是棒球的抓法，將食指、中指、拇指這 3 根指頭分開來抓，無名指貼在一旁。一般只用於形狀特殊的岩點。3 根指頭分開會讓手腕固定，對於保持平衡的效果出乎意料地好，這與 3 支腳的椅子最穩是類似的道理。

10 側拉（Side Pull）

抓直向時要做好預防措施，避免身體旋轉

側拉是針對直向的長條岩點或內角，從側面拉住岩點來支撐的方法。拇指可以貼在食指旁，也可以分開來與其他4根指頭一起夾住岩點。

若要提昇支撐力，就得用指頭與手掌根部（掌底）將岩點夾緊。

在傾斜90度以上的岩壁抓直向的長條岩點時，身體會旋轉，所以必須大幅利用動態平衡，另一邊的手也要直向握好，腳要勾住。

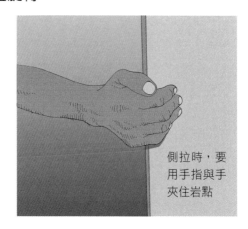

側拉時，要用手指與手夾住岩點

11 反撐（Gaston）

反撐的關鍵在於把體重壓在岩壁上

拇指朝下以反手的方式來支撐，稱為反撐。支撐的有效範圍約只有肩膀寬度，在前傾壁上很難發出拉的力量，因此想要有效支撐就得注意全身的平衡，而不是只有指力而已。

挺胸能提昇支撐力

用反撐的姿勢抓下一個岩點時，比拉住原本支撐的岩點更重要的是轉動身體，讓靠近下一個岩點的胸部那側去貼近岩壁。這麼一來，身體旋轉所產生的支撐力，就會自然加到抓住岩點的手上。

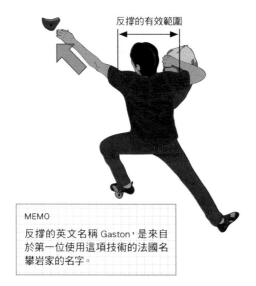

反撐的有效範圍

MEMO
反撐的英文名稱Gaston，是來自於第一位使用這項技術的法國名攀岩家的名字。

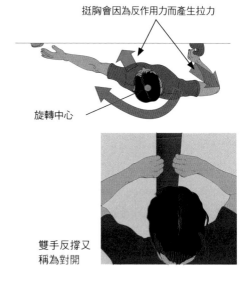

挺胸會因為反作用力而產生拉力

旋轉中心

雙手反撐又稱為對開

12 倒抓（Under Cling）

從下面抓

　　用來支撐朝下的岩點。可以將拇指以外的 4 根指頭繞到後面，拇指在前面將岩點包夾，也可以把 5 根手指頭全部繞到後面。

　　這個抓法會同時使用到屈指肌與肱二頭肌這 2 處肌肉，因此與只用屈指肌的其他抓法相比，肌肉比較不易僵硬。

　　這種從下方抓握的岩點，稱為逆切點（undercut）。

抓高處時腳要盡快往上抬

　　倒抓時最好使力的高度是胸部到膝蓋這段區間。比它高，支撐力就會下降，身體會貼向岩壁，導致體重無法承載在腳上。因此抓位於高處的逆切點時，要盡快把腳往上抬，讓手保持在胸部以下穩定的位置。

　　而當支撐手位於膝蓋以下時，腰部就會往下掉，臀部會離開岩壁，這麼一來體重的負擔就會大部分落在手上，因此要記得將手的位置調整到膝蓋以上。

倒抓的位置若比肩膀高，效果就差強人意

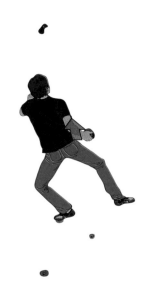

關鍵在於盡快把腳往上抬，這樣手才有力氣

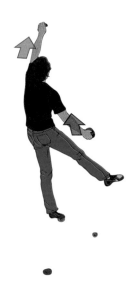

手臂會上下張開，適用於抓取遠距離岩點

讓身體貼近岩壁，提昇支撐力

　　用倒抓支撐在岩點上時，必須將手肘往後拉，使身體貼近岩壁。重心愈靠近岩壁，體重就愈會落在腳上，能減輕手的負擔。但要記得別用蠻力把手肘往後拉，而要將手肘鎖在身體側面，透過轉動腰部來使身體貼近岩壁，這樣就能節省手臂的力氣。此外，用雙手倒抓時，讓腰靠近岩壁，其反作用力就會自然將雙手往後拉，效果很好。

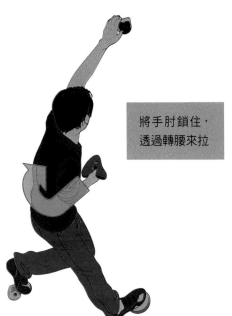

將手肘鎖住，透過轉腰來拉

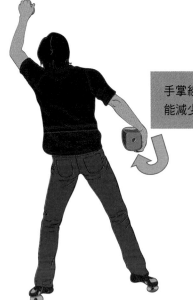

手掌繞到下面抓住，能減少手指的疲勞

從下面正抓

　　抓逆切點時，除了傳統的倒抓以外，也可以將手掌繞下去裹住。也就是把從上面抓的正抓，改成從下面抓。這個抓法會使用到手掌，能減輕手指的疲勞。

反持

　　倒抓是抓住岩點下部的方法。除了朝下抓以外，也可以將身體降低，把手繞到背面，以按壓岩點的方式抓取。

　　反持這個抓法適用於在立體攀岩牆上抓住屋頂岩點的前端，以及從下方抱住瓦愣板做成的岩點。此抓法會更倚賴全身的動作。

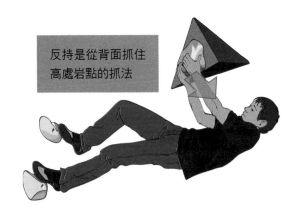

反持是從背面抓住高處岩點的抓法

13 支撐力的輔助

用所有方法補足支撐力

攀岩是一種以支撐力決勝的運動。因此提高支撐力很重要，若有補足支撐力的方法，實在沒有不用的道理。以下介紹加強支撐力的各種方法。

善用拇指

攀岩的岩點大多往外突出，因此可以把拇指貼在岩點下方，用捏的感覺來撐住，這樣就能補足支撐力。

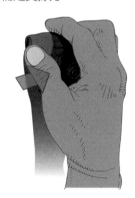

善用膝蓋

當岩點不好支撐、不易使力時，可以依據踩點的位置，把膝蓋抵在支撐手來加強力量。基本上就是把腳抬到腰的高度，用膝蓋內側去抵住手背。

利用推的力量

當手指僵硬，手肘就會往上抬，這是因為手指的力氣耗盡、很難支撐，所以會靠推力來輔助。

手肘往上抬，背闊肌就能出力壓岩點，能補足握力。

攀岩者為了自由使出手法與腳法，很難隨時抬著手肘爬，若要抬起，不妨提醒自己把這股推力用來補足對岩點的支撐力。

在拉的要素中加入推的要素，能抑制疲勞

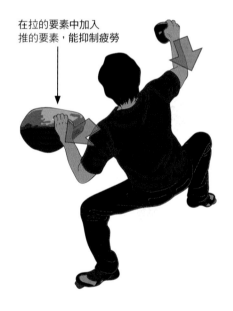

使出手法及腳法時，將膝蓋或手肘抵在岩壁上，可以有效防止身體搖晃。因為這麼做能使身體重心到抗力點的力矩變小

4 字式（Figure-4）

　　4 字式是最需要技巧的腳法之一。適用於現在的岩點很穩，但下一個岩點太遠或缺乏腳點，以及採用動態跳躍等動態手法導致下一點不好抓時。大多用於指洞等較小的目標。

　　這個腳法必須將膝蓋掛在支撐手上，由手臂代替腳點。這麼一來手就會因為有了向下的力量而產生支撐力。

　　由於這個姿勢可以把腰往上推，所以能搆到遠處的岩點。不過一旦採用此腳法，就會很難恢復原本的姿勢，所以做的時候一定要一鼓作氣。

　　步驟為，從雙手支撐住岩點的姿勢，將要抓取下一個岩點的那一側的腿，掛到支撐手的手肘上。此時若腰掉下去，距離就會出不來，所以要特別注意。另一側的腳用掛旗法，保持平衡。

　　等抓取手握住下一個岩點後，還得把腳鬆開來，因此必須以下一個岩點狀況良好為前提來進行。

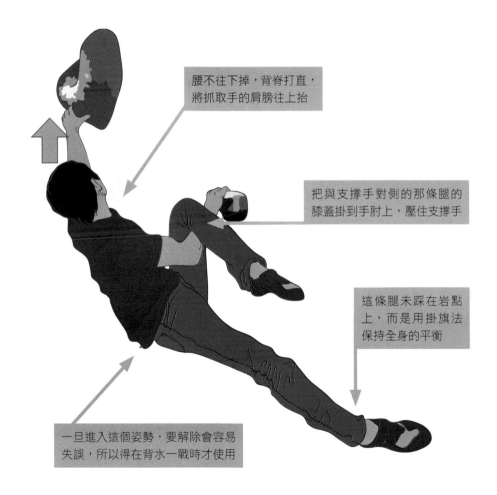

腰不往下掉，背脊打直，將抓取手的肩膀往上抬

把與支撐手對側的那條腿的膝蓋掛到手肘上，壓住支撐手

這條腿未踩在岩點上，而是用掛旗法保持全身的平衡

一旦進入這個姿勢，要解除會容易失誤，所以得在背水一戰時才使用

基本的腳法

讓腳來分擔重量，以減輕手的負重

攀岩時腳法的要點，在於「腳在岩點上的踩法」以及「施力的方法」。基本上攀岩的成功與否不在手，而是能將多少體重承載在腳上。因此能使出強勁腿力的腳法就顯得非常重要了。

用眼睛觀察腳點

手點是直接用手來支撐，因此身體能很敏銳地找出最容易抓取的部份。相對的腳點會隔著攀岩鞋，感覺一定會比較遲鈍。所以在把腳踩上去之前，一定要確實觀察腳點。另外，腳點千萬不能隨意找地方踩，而要瞄準效率最高的地方精準地踩。即便是大型腳點，也要提醒自己只有效率最好的那 1mm 平方才是腳點，其他都只是好看。

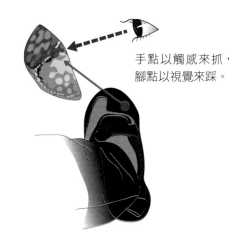

手點以觸感來抓，
腳點以視覺來踩。

腳的填塞

腳法最重要的要素就是腳要用填塞的方式。不能只是把腳踩在上面而已，而要轉向內側踩好踩滿，這樣就能讓身體的重心或多或少轉向壁面。

這樣讓手的負擔也因此減輕。另外，腳的填塞還會讓腳與岩點產生密合性，這樣腳就不容易滑掉了。

潛入岩壁裡！

攀岩時的課題，在於如何利用腳的力量幫手節省力氣。因此腳必須以填塞的方式踩在腳點上，好讓身體隨時倒向岩壁。就像整個人潛入岩壁裡一樣。

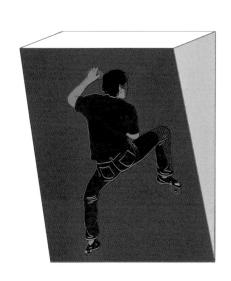

1 頂（Edging）

卡在細小邊緣上的技巧

　　頂是一種將攀岩鞋卡在狹窄岩緣上的技巧。

　　攀岩鞋底的橡膠若很軟則容易變形，從岩點上滑落，所以需要一定的硬度。但軟橡膠的摩擦力又比較高，所以如何利用攀岩鞋的底部調整這兩種相反要素，就顯得非常重要了。

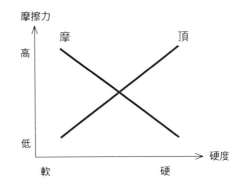

固定腳趾，腳跟往上

　　頂這種踩法適用於小型的岩點以及岩板、岩階上。若以頂踩住的腳點寬度比 2cm 窄，腳法就要更細膩。

　　此時可以把腳趾收緊，腳跟往上提，這樣踩在岩緣上就會比較穩定。

　　另外，把腳從岩壁的方向轉向外側用填塞的方式踩，還能讓身體重心倒向岩壁，腳就不容易滑掉。

一開始就要踩在最佳位置上

　　難度高的岩緣，甚至僅有硬幣厚度或花崗岩結晶那麼大。此時腳一旦踩上去就絕對不能再移動了，因此一開始就要精準判斷出最佳腳點。

腳點愈小，愈要從一開始就踩在最佳位置上，以免腳法在途中失敗

2 摩 (Smearing)

將鞋子的摩擦力發揮到極限

摩是一種將鞋底用力按壓在岩壁或岩點上，來獲得支撐力的方法。摩擦力在這個腳法中是很重要的元素。

攀岩鞋的摩擦力會隨岩壁及岩點表面的狀態而不同，磨砂過的攀岩牆與攀岩鞋的最大靜摩擦力（μ）大約是 1.4 倍。此時即便在斜度 55～60 度的斜面上，不靠手抓也不會滑倒。

最大靜摩擦力

斜面的角度愈陡，摩擦力就愈高。而滑動前的摩擦力就稱為最大靜摩擦力。

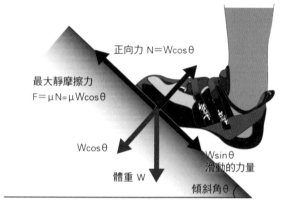

正向力 $N = W\cos\theta$

最大靜摩擦力
$F = \mu N = \mu W\cos\theta$

$W\cos\theta$

體重 W

$W\sin\theta$
滑動的力量

傾斜角 θ

斜面與摩擦力的關係

摩擦力是與滑動相對的反作用力，摩擦的東西愈重，摩擦力愈高。

當角度（θ）為 0，例如在平地時，即便施加體重（W），也會因為缺乏滑落的條件，使得反作用力的摩擦力同為 0。

而隨著斜面角度變陡，滑動的力量（因傾斜角而分解的體重：Wsinθ）施加上去，作為反作用力的摩擦力便會提昇。

此時的摩擦力稱為靜摩擦力。而滑倒前的摩擦力就稱為最大靜摩擦力（μ）。

當物體開始移動，就會變成動摩擦力。動摩擦力會受到最大靜摩擦力的影響，維持在很小的恆定值，因此一旦攀岩鞋滑掉，就會不容易停下來。

攀岩與摩擦力的關係

POINT 1

積極按壓

攀岩鞋壓在岩點上的力量愈強，摩擦力就愈大。因此在垂壁攀岩時，要盡量把體重壓在腳上，才不易滑落。

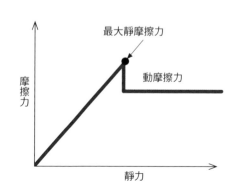

最大靜摩擦力

動摩擦力

摩擦力

靜力

POINT 2

鞋子一旦踩滑就會停不下來

物體靜止時的摩擦力稱為靜摩擦力，滑動後的摩擦力稱為動摩擦力。攀岩鞋一旦滑動就停不下來，是因為動摩擦力比靜摩擦力小的緣故。

POINT 3

針對斜度低的地方踩穩

不論接觸面積大或小，只要是同一物體（同一重量），摩擦力就不會改變。而只要傾斜角度低緩，攀岩鞋就不會輕易滑落。因此當岩壁或岩點有凹凸起伏時，與其將鞋子大面積踩在上面，不如盡量找出斜度低的點，將鞋子踩上去，更不易滑倒。

當摩擦係數相同，即便接觸面積改變，摩擦力也不會變。這是因為把物體立起來時，儘管摩擦面積會減少，每單位面積的負重卻會變大，而把物體擺橫，雖然摩擦面積會變大，但每單位面積的負重卻會減輕。

換言之，不論把攀岩鞋踩滿，或者只用腳尖頂著，只要體重不變，整體的摩擦力都會維持恆定。

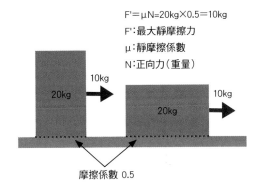

$$F'=\mu N=20kg\times0.5=10kg$$

F'：最大靜摩擦力
μ：靜摩擦係數
N：正向力（重量）

摩擦係數 0.5

與其將攀岩鞋踩滿，不如踩在面積雖小但坡度較緩的地方，才不易滑倒。岩壁的皺摺、淺窟窿等斜度改變的地方都可以是目標。

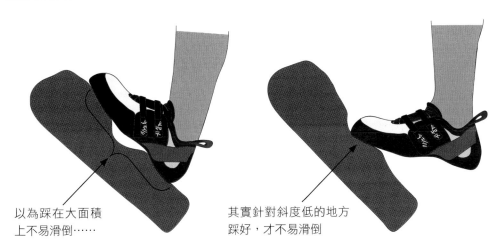

以為踩在大面積上不易滑倒⋯⋯

其實針對斜度低的地方踩好，才不易滑倒

3 蹭 (Smedging)

同時具備頂與摩的效果

攀岩鞋底的硬度很不好掌控，因為過硬摩擦力會降低，太軟又頂不住。因此各家鞋廠無不傾力研發適當的硬度。

蹭是結合頂與摩這 2 種要素的踩法，以摩擦的方式頂在岩點的角上。將腳踩在狹窄但突出的腳點上時，若用頂的，很容易因為鞋底太軟而滑落。此時沿著壁面滑下來踩好，重量就會集中在岩點的角落，能增加支撐力。這是因為「摩擦力與面積無關，只有用力按壓才不易滑」，與「組織固定」作用產生了疊合。

踩法範例 (側面圖)

用頂的會掉下去

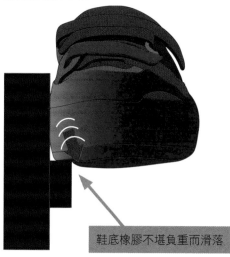

鞋底橡膠不堪負重而滑落

蹭可以取代頂

當腳點相較於鞋子顯得極小時，用頂的方式去踩，鞋底橡膠變形滑落的可能性就會變高。

**結合頂與摩的
蹭才有效**

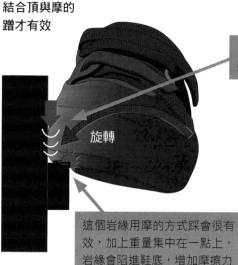

旋轉

緊緊貼住壁面摩擦並旋轉，將腳卡在岩點上

這個岩緣用摩的方式踩會很有效，加上重量集中在一點上，岩緣會陷進鞋底，增加摩擦力

蹭的時候要降低鞋子的角度，邊摩擦壁面邊旋轉來踩。與壁面接觸的部份雖然會向下滑，但因為有旋轉力量的配合，岩點的角會陷入鞋底，產生強勁的摩擦力，能增加穩定度。
這就是由「摩擦力與面積無關，壓的力量愈強、摩擦力愈強」所產生的效果。

50

蹭也可以代替摩

蹭有時候也會用來輔助摩。當腳踩在坡度很陡的岩點上時，從壁面上滑下來，把腳踩穩，鞋底下緣就會產生強勁的摩擦力。

踩法範例（側面圖）

用摩的會滑掉

將鞋子橫踩在坡度很陡的岩點上，摩擦力就會不足而滑倒。

用蹭的能止滑

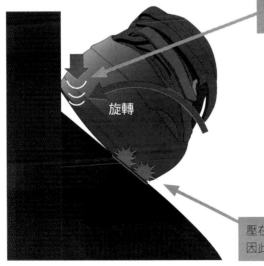

邊貼住壁面摩擦，邊踩在岩點上

旋轉

讓鞋子一邊貼住壁面摩擦、旋轉，一邊往下滑，靠近岩壁的鞋底雖然會浮起來，但另一側的鞋緣卻會被壓住，出現煞車的感覺。透過這股按壓的力量，摩擦力就會增加，提昇穩定度。這也是由「摩擦力與面積無關，壓的力量愈強、摩擦力愈強」所產生的效果。

壓在此處的重量增加，因此摩擦力也提昇了

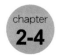

chapter 2-4 腳的踩法

攀岩的成敗取決於腳的踩法

腳法的種類不像手法那麼多,在面對豐富多樣的岩點時,應對方式偏少,因此腳的踩法就顯得更加重要了。別忘了攀岩是取決於能將多少體重落在腳上的競技。

1 正踩(Front Edge)

踩極小岩點時的首選

攀岩的路線愈難,腳點也愈小,此時最常使用的是正踩。正踩又分為以前方內側來踩的內正踩,以及用前方外側來踩的外正踩。

只用攀岩鞋的頂端踩,著力面積會過小,導致移動時打滑,力矩也會過大,使腳難以施力。

因此踩岩點時,一般都是用靠近鞋尖的側面踩,而不是只用鞋尖踩。

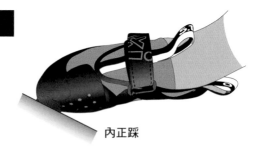

內正踩

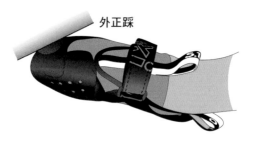

外正踩

注意力擺在鞋緣

正踩時,注意力要集中在鞋緣,而不是踩在岩點上的每一根腳趾。

正踩的岩點通常很小,因此靠牆部份的踩法就成了最重要的關鍵。將注意力擺在鞋緣上,就能掌控關鍵。

此外,將注意力集中在鞋緣,每根腳趾的感覺都會更為敏銳。

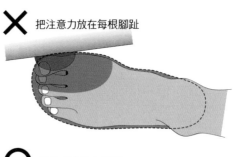

✗ 把注意力放在每根腳趾

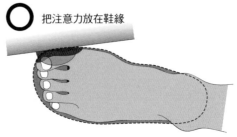

○ 把注意力放在鞋緣

彎曲腳趾使力量集中

　　正踩時彎曲腳趾，能將最容易使力的部份集中在小型岩點上。若把腳趾伸直，就只有拇指能使力，而將腳趾縮起來，透過腳趾側面及其他腳趾的摩擦，就會獲得輔助，得到更強勁的支撐力。

　　腳趾彎曲能使腳尖到關節之間的距離縮短，獲得更強的支撐力。這與第 31 頁支撐岩點時將手指集中是同樣的概念。

　　另外，有些攀岩鞋會設計成腳尖朝內（Turn in）或腳尖朝下（Down toe）來應對極小的岩點。記得腳趾也要盡量保持這種形狀。

腳趾伸直不易使力

腳趾縮起就能用力踩

POINT 腳趾縮起能減輕腳趾的負擔

　　將腳趾縮起來踩上去，才能將力量確實施加在小型岩點上。以下方的算式為例，腳趾縮起來，可以節省 25%的力氣。

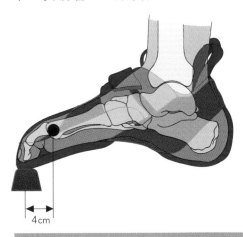

施加在腳趾關節上的力矩
60kg×4cm ＝ 240kg・cm

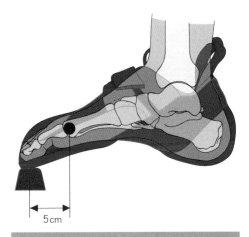

施加在腳趾關節上的力矩
60kg×5cm ＝ 300kg・cm

2 內側踩(Inside Edge)

最好使力的踩法

將鞋子內側踩在岩點上時,這個踩法最好施力。

基本方法是將拇指球(拇指根部)重疊在岩點上面積最大或最好施力的地方。

若用偏腳跟的方向踩,岩點就會落在足弓上,容易滑落。以拇指球為中心的抬腳跟也會變得不俐落。

若用腳尖踩,腳跟就會往下掉,導致不易施力,得花費更多力氣。

內側踩時

外側踩時

POINT 往上爬就是把腳跟提起

將腳踩在腳跟容易提起的位置,體重才會落在腳點上。

比起一股腦往上爬,提醒自己將腳跟抬高,膝蓋向下,會更容易往岩點上爬。

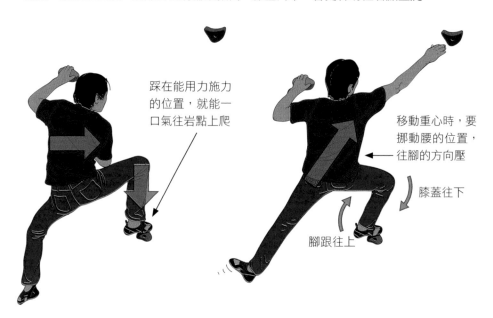

踩在能用力施力的位置,就能一口氣往岩點上爬

移動重心時,要挪動腰的位置,往腳的方向壓

膝蓋往下

腳跟往上

拇指球踩的位置是關鍵

足部最容易承重的位置，在內側的拇指球，以及外側的小指球（小指根部）一帶。

站著騎腳踏車時，一般都會用與這兩點相連的部位踩踏板。因為這是我們下意識施力最多的地方。

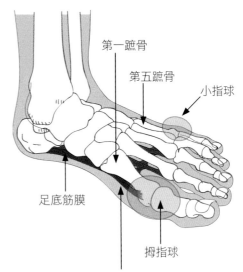

第一蹠骨

第五蹠骨

小指球

足底筋膜

拇指球

指球位於蹠骨頂端，會透過足底筋膜與腳跟相連，產生強勁的支撐力

拇指會以拇指球為中心轉動

緊密結合的腳骨與足底筋膜，能有效維持腳底板的形狀

POINT 能否往上爬，關鍵在拇指球

拇指球沒踩到時

若指尖比拇指球先踩到岩點上，拇指球就會往下滑，使腳跟抬不起來。這樣膝蓋就不能往前推，體重也無法落在腳上。

用拇指球踩時

確實踩在拇指球的位置上，腳跟就能往上抬，膝蓋也能順利往前彎，讓體重落在腳上。但若踩得過深，腳法就會不俐落。

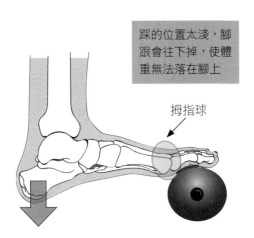

踩的位置太淺，腳跟會往下掉，使體重無法落在腳上

拇指球

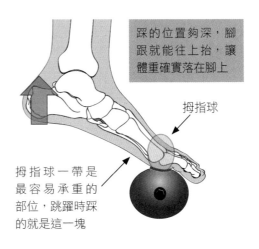

踩的位置夠深，腳跟就能往上抬，讓體重確實落在腳上

拇指球

拇指球一帶是最容易承重的部位，跳躍時踩的就是這一塊

3 外側踩（Outside Edge）

讓動作更流暢的腳法

踩在與拇指球對側的小指球上，叫作外側踩。當岩點較小，以及腳想要使力的時候，透過小指側以抓東西的感覺用力收縮腳趾，就能獲得強勁的支撐力。

外側踩時

POINT 從小指扭轉

做內側踩時，若髖關節的柔軟度不夠，腰便無法貼近壁面，導致體重很難落在腳上。而做外側踩時，就身體構造而言，腰會比較容易貼近牆面，利用這項特性，就能讓體重順利落在腳上。

此時要記得把腳的外側卡住，使體重往牆面傾倒。腳跟也可以上提，這樣體重會比較容易落在腳上。

做調節平衡時的外側踩

做小幅度垂膝式時的外側踩

4　側踩（Back Step）

踩前先看原則

　　側踩是由作用力與反作用力構成的，因此雙腳會成對踩在岩點上。移動時腳會落在背後、不易確認，所以往上爬前一定要仔細確認腳的位置。

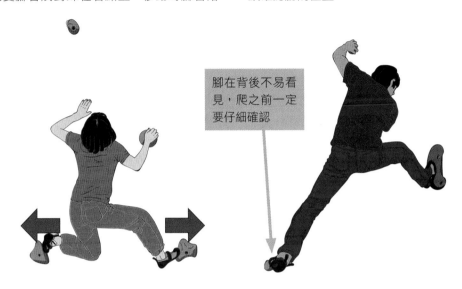

腳在背後不易看見，爬之前一定要仔細確認

5　扣（Pocket）

指洞需要更細膩的腳法

　　踩腳點很少會用到鞋子的鞋尖（指尖），不過踩指洞時，就得用鞋尖勾住了。

　　若鞋尖在指洞中扣得很緊，身體往上時，腳的角度就會改變甚至滑掉，必須特別留意。相反的，若指洞較大，就不能單純把腳放進去，而要用擠塞的方式將鞋子扭進去卡緊，這樣效果才會好。另外，如果是人工岩點的有些指洞，踩在上面會比扣進去更穩些。

指洞的踩法　　　　　　擠塞　　　　　　　踩在上面

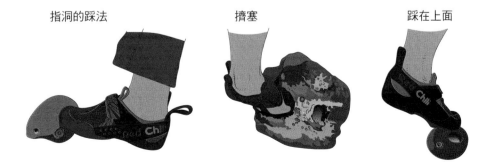

6 掛勾（Hooking）

不會累的第三隻手

　　把腳掛在岩點上往下拉的腳法，能明顯承載一定的體重，減輕手的負擔。攀岩時，拉不住岩點就無法往上爬，手無法撐住就會墜落，不論支撐或攀爬，力量都是往下的。

　　調節平衡雖然能帶來最適當的平衡，但體重的負擔及支撐都會落在手上。將身體往上推的高跨步，以及可承載一定比例體重的垂膝式，雖然能減輕手的負擔，但也僅止於輔助作用。

　　相對的，掛腳的動作是由上往下拉，相當於第三隻手。而且這隻手還不易疲勞僵硬。換言之，掛勾最能減輕手部的負擔。

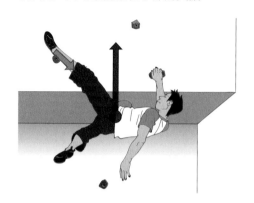

掛勾是最強的腳法，不會產生旋轉力矩

　　如何讓身體不要旋轉，是使出攀岩技巧時的課題。而掛勾時，因為有手與掛著的腳這兩個支點，所以不會旋轉。

　　加上腳又不易疲勞，因此不論就物理上還是就運動生理學上而言，掛勾都是最厲害的腳法。

不同腳法對手的影響

　　當身體有了上下 2 個支點，身體就不會旋轉（力矩），能維持穩定的姿勢。

手部負擔較小的腳法

負擔大			
	No.4	調節平衡	平衡最佳，負擔的程度依前傾角度而異
	No.3	高跨步	體重落在腳上，能減輕手部負擔
	No.2	垂膝式	腳往左右頂住，獲得支撐力
負擔小			

(1)掛腳（Heel Hook）

將體重往上拉是最大的優點

在掛勾中，掛腳是最能發揮足部力量的腳法。絕大多數的攀岩腳法，都是腳在腰部以下使力，將身體往上推。但若在傾斜壁上，手勢必得撐住岩點，否則光靠推，身體很難貼近岩壁，這就是手容易疲勞的原因。

掛腳時，腳會從腰部往上抬，藉由足部向下拉的力量，使身體往上。

人體的重心位於肚臍一帶，從重心將腳抬高，就能把身體往上拉，這與手的功能是一樣的。換句話說，掛腳其實就是第三隻手，而且這隻手還不易痠痛僵硬。因此掛腳可以說是攀岩中效率最高的腳法。

手法腳法中的推、拉，會以重心為界

攀岩一般都是靠位於重心以上的手拉動，靠中心以下的腳推進。若光靠腳將體重往上推，少了位於重心以上的手支撐，身體就會不穩定。

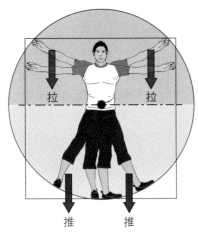

當手腳位在高於重心的區域，動作就是拉

重心

當手腳位在低於重心的區域，動作就是推

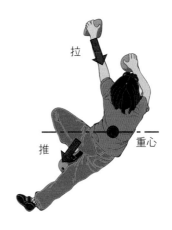

拉

推

重心

POINT 掛腳是第三隻手

在前傾壁攀岩時，少了高於重心的拉，身體就會不穩定。

掛腳是將腳抬高至身體重心以上的腳法，與手一樣，都能將身體往上拉。

它還能讓身體穩定，不易疲勞。是攀岩中最有效的腳法之一。

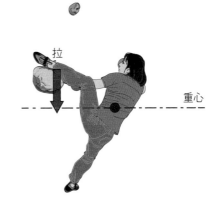

拉

重心

掛腳是從腰部往上提

掛腳是將攀岩鞋的腳跟掛在岩點上，將身體往上抬的腳法。請務必留意以下事項，才能將足部的力量發揮到極限。

（a）重心要偏向掛住腳跟的那條腿。

（b）腰確實往上抬後，再抓取下一個岩點。手往下一個岩點伸出後，腰會往下掉，手的負擔會加重。

（c）最後別用手拉，而是從肩膀往上抬（左手），這麼一來反作用力就會使身體旋轉，讓拉的那隻手（右手）產生拉力。

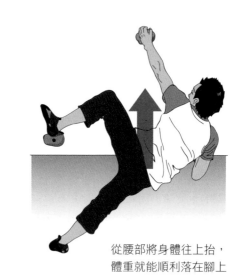

從腰部將身體往上抬，體重就能順利落在腳上

根據行進方向，改變掛的位置

掛腳時會根據行進方向來調整腳跟掛的位置。

要讓上半身往上時，腳跟必須從正下方或內側偏下的地方掛住，然後側身將腰部往上扭。

要讓下半身往上時，腳跟必須從偏外側的地方掛住，這樣才不會被膝蓋擋住，好讓下半身順利往上挪。

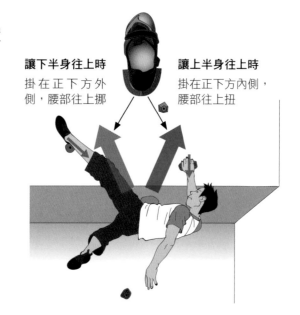

讓下半身往上時
掛在正下方外側，腰部往上挪

讓上半身往上時
掛在正下方內側，腰部往上扭

外掛與內掛

掛腳時，有時會「手腳同點」。此時又分為掛在手的外側或內側。掛在內側重心也會落在內側，身體比較穩定，但身體需要一定的柔軟度。

面對小型岩點時，手可以用握杯法（第 131 頁）抓取。

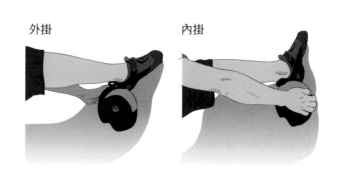

外掛　　　　　　　　內掛

(2) 勾腳（Toe Hook）

用腳尖抬高的感覺來控制

勾腳比較像是用腳背掛在岩點及岩壁上，而不是用腳尖（鞋尖）去勾。

讓腳尖抬高的肌肉（小腿正面的部位／脛前肌）並不強壯，所以必須用整條腿將腳背往上抬的感覺來拉。此時腿若彎曲會不好使力，因此腿要伸直，甚至連上半身都要倒下，這樣勾腳才有效。

這個腳法的實際效果，會因攀岩鞋的形狀與腳背橡膠的範圍而異。若想有效運用，就得認真挑選攀岩鞋或加強腳背的橡膠。

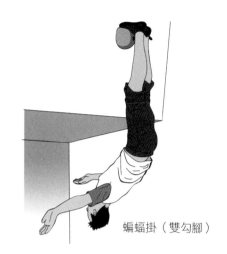

蝙蝠掛（雙勾腳）

(3) 側掛（Side Hook）

① 內側掛

輕輕抵住側面，讓身體穩定

掛住攀岩鞋的內側來拉，適用於角落或直條狀岩點。大多用來取得身體平衡，而非拉近距離。

這個腳法光靠掛住的那隻腳是不夠的，而且另外一隻腳必須靠掛住的腳近一點，身體才會穩定。

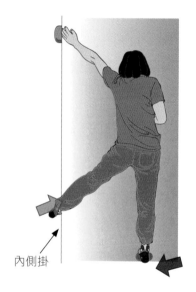

內側掛

② 外側掛

驚人的高支撐力

外側掛對於斜峭壁上的架狀岩點而言，是一種有效的腳法。

這種岩點也適用於掛腳，但掛腳時，腰會因為下肢結構的關係往下掉；相對而言，外側掛則可藉由身體側面的扭轉來撐住軀幹，更能有效對抗前傾峭壁。

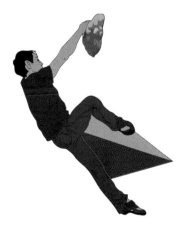

(4) 倒掛型掛勾

在前傾峭壁上必用的腳法

前傾峭壁及水平岩壁上的岩點，整體而言都很有挑戰性，因此利用雙腳夾住或朝反方向推的腳法使用頻率就會增高。

① 用腳尖夾

這是運用雙腳腳尖夾住岩點的腳法。可以夾同一個岩點，也可以夾不同岩點，但雙腳近一點會比較穩定。

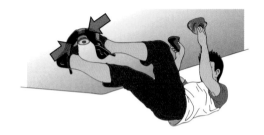

② 腳背與腳跟

一腳用腳跟，另一腳用腳背來夾住岩點。
上方的腳用腳跟，下方的腳用腳背。這個腳法僅適用於較大的岩點。

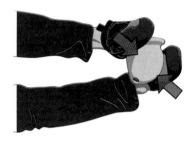

③ 腳背與鞋底

單腳用腳背，另一腳用鞋底，透過作用力與反作用力來固定。這個腳法適用於位置不同的岩點，不可用於同一岩點上。

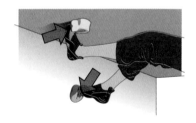

④ 腳跟與腳尖

將腳塞入 2 個岩點間的空隙來支撐。找出能用這個腳法的岩點並不容易，不過一旦使用，會獲得非常強勁的支撐力。

要注意的是，這個腳法會把腳卡住，一旦摔落就會從上半身先落地，相當危險，所以使用時要留意如何安全鬆開。

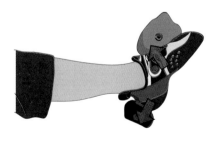

攀岩比想像中還需要頻繁換腳

在日常生活中，我們很少會刻意換腳，但在攀岩裡，這卻是經常運用的技巧。因為攀岩時能踩的地方，就只有腳點而已。

換腳時，可以將踩在岩點上的腳往旁邊滑，並把要換的腳挪進來；也可以將現在踩岩點的腳抬起來，並把另一隻腳從上面補進去。將第二隻腳踩在上面，再把下面的腳拔出來，是比較正統的方法。就像敲敲樂積木一樣，中間的積木被敲掉，上面的就掉下來遞補空位。

此時若動作太大，腳就會因為反作用力而滑掉，而無法在小型腳點上施展，因此上面的腳一定要貼得非常近，然後將下面的腳迅速抽離。

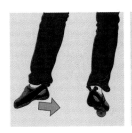 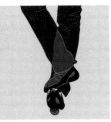 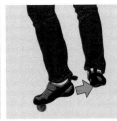

將下面的腳抽離時動作要快，否則可能會連同上面的腳踩空跌落

換腳時手一定要張開

換腳時，雙腳會在同一個位置，但若雙手也抓在同一點上，或彼此很靠近，身體就容易旋轉，導致平衡崩解。因此換腳時的原則，左右手必須盡可能張開，抓在遠一點的地方。

換腳的重心位置很重要

換腳時雙腳會靠在一起。這時若手點不夠穩，就要盡量將重心維持在中間，讓體重落在腳上再替換。

若是掛腳時換腳，導致重心無法維持在中間，就要小心翼翼維持平衡來進行。

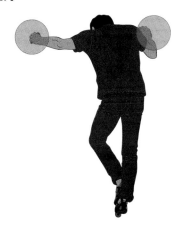

chapter 2-5 擠塞

即便是單純的裂隙，擠塞技巧也很複雜

攀爬裂隙時，手腳會用到一種獨特的技巧——擠塞。擠塞的基本技巧，是配合裂隙的寬度彎曲、擴張、旋轉，以獲得支撐力。因此，即使是同一道裂隙，手法也會因個人手腳的尺寸而異。

單純的裂隙攀岩是規則地挪動雙手雙腳。當雙手雙腳其中一邊在移動，剩餘的三點就要支撐體重。這個手法基本上是由腳來承擔體重，但它會比一般的岩面攀登更需要手腳的連動。

其實裂隙攀岩還必須一併學習機械岩塞（cam）或傳統岩塞（nuts）等保護裝置的使用技巧，不過這裡只介紹最基本的擠塞方法。擠塞經驗的重要性遠大於知識，因此想學會唯有實踐一途。

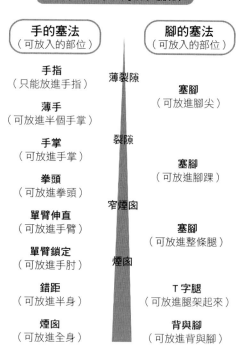

裂隙的大小與手法、腳法

手的塞法（可放入的部位）

腳的塞法（可放入的部位）

手的塞法	裂隙大小	腳的塞法
手指（只能放進手指）	薄裂隙	**塞腳**（可放進腳尖）
薄手（可放進半個手掌）		
手掌（可放進手掌）	裂隙	**塞腳**（可放進腳踝）
拳頭（可放進拳頭）		
單臂伸直（可放進手臂）	窄煙囪	**塞腳**（可放進整條腿）
單臂鎖定（可放進手肘）	煙囪	
錯距（可放進半身）		**T字腿**（可放進腿架起來）
煙囪（可放進全身）		**背與腳**（可放進背與腳）

chapter 2-6 手塞

1 手掌（Hand）

用於比手掌厚度稍寬的裂隙，是最常見的寬度。右圖是將拇指根部胖胖的部位（拇指丘）按壓在左側，並將手背抵在右側壁面，來獲得反作用力。若手太小，也可以將拇指朝手掌側彎曲，使拇指丘變大。

攀岩時，透過此方法交互填塞左右手即可前進。有時根據裂隙的斜度以及擠塞的效果，上方的手也可將小指側朝上（反手）來前進。

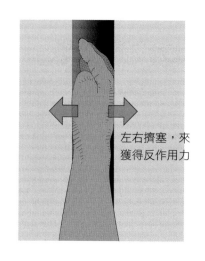

左右擠塞，來獲得反作用力

2 手指（Finger）

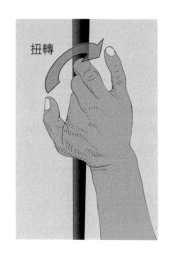

最狹窄的裂隙可用小指塞（Pinkie Jam），也就是把小指的第二關節卡進裂隙裡。塞法分為正手與反手，可用類似摳的方式抓。將手指深入直到指根，則是圖示裡的手指塞（Finger Jam），這種塞法以反手為主，這樣手比較容易扭轉。當裂隙內寬窄不一，就要以手指關節是否碰得到底來決定塞法。

3 薄手（Thin Hand）

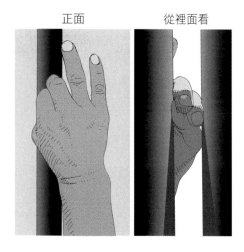

寬度不大不小，手指放得下，但手掌進不去。此時除了彎曲手指以外，也可以旋轉手掌，來獲得支撐力。拇指腹是獲得反作用力的關鍵。

攀登時，上側的手要反手、拇指朝下，下側的手要正手、拇指朝上，雙手以不交叉的方式前進。

比較理想的狀況是，推進力由塞腳的腳負責，手則負責別讓身體脫離岩壁。

4 環扣（Ring Lock）

薄手偏寬的寬度，可用環扣法擠塞。

基本方式是將食指與中指腹壓在拇指指甲上，每根手指都只放到第二關節左右，讓手指像岩塞一樣邊扭轉邊前進。手左右輪流或交叉都有效，以當下最順手的方式攀爬即可。當然，也可以用來掛在裂隙的邊緣上。

5 拳頭 (Fist)

把手握成拳頭,放入裂隙裡卡住。也可以手指先不握,等放入裂隙再用力握緊,但原則上一定要卡住裂隙中最窄的部份。

理論上拇指要握在掌心裡,但若拳頭過小,也可以將拇指伸出來,調整寬度。

用拳頭攀爬時,上面的手可以和下面的手一樣正手、手背朝上,不過若下面的手改成反手、手指朝正,撐的時間會更長。

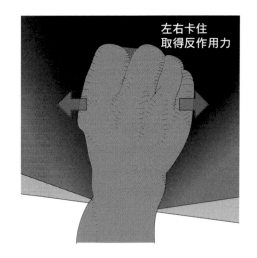

左右卡住
取得反作用力

6 堆疊 (Leavittation)

當裂隙的大小超過拳頭時,只靠單手會鬆鬆的,所以要把雙手疊合起來。可以手掌疊手掌、手掌疊拳頭、拳頭疊拳頭,方法很多。

問題在於這個手法會讓雙手無法輪流向前,想移動就得仰賴腳法。當然也可以將手背交疊在一起,靠手指的動作一點一點往上爬,不過原則上這個手法只用來固定在一點,將身體往上拉。名字取自加州攀岩者Randy Leavitt。

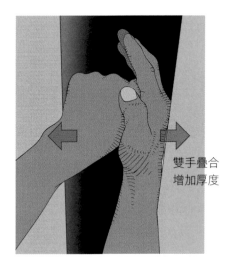

雙手疊合
增加厚度

7 單臂鎖定 (Arm Lock)

若裂隙不足以將半身擠進去,就可以用單臂鎖定。方法是將手肘彎曲,透過後方的肩膀與前方的手掌製造反作用力。另一隻手反手,按住裂隙邊緣來穩定,或用推的把身體往上挪。這個手法的前進必須依靠腿的屈伸。

比這稍窄的裂隙,可以用單臂伸直(Arm Bar)。

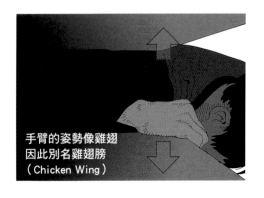

手臂的姿勢像雞翅
因此別名雞翅膀
(Chicken Wing)

chapter 2-7 腳塞

爬裂隙時，腳的推力會比手強。乍看之下整個身體就像毛毛蟲一樣，動作很單調，但手其實得撐住不讓身體向後倒，還要運用腳力來前進。

1 腳塞

腳塞的基本作法是將小腳指那側向下，把腳放入，接著朝內側旋轉把腳卡死，以獲得支撐力。

如果裂隙過窄，攀岩鞋塞不下，可以在裂隙周圍尋找能頂或摩的腳點，若沒有，就要將腳尖堵在裂隙邊緣，來獲得支撐力。

相反的，若裂隙很寬(可以爬煙囪〈Chimney〉的程度)，攀岩鞋就要橫著放入，並用鞋跟與鞋尖(腳跟與腳趾)卡住來攀爬。

腳塞是把腳硬擠進岩縫裡，所以腳會痛，穿大一號的鞋子會輕鬆一點。

轉動

2 T字腳(T Stack)

當腳橫著放入裂隙裡也無法固定時，就要用T字腳。這是一種把腳疊合起來的塞法，一隻腳擺直的，另一隻腳擺橫的。這種塞法無法讓腳交互向上，因此必須趁手撐住的瞬間，將腳往上縮。

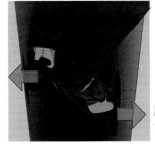

腳擺成T字形，前後抵住

3 背與腳(Back & Foot)

當裂隙大到身體能輕鬆進入，就要用背與腳這個腳法來攀登。將手撐在這種大小的裂隙上，雖然不太會消耗體力，卻也無法採取防護措施。

背與腳就是全身進入裂隙內，利用身體各部位前後抵住岩壁

日常生活與手法腳法

攀岩的手法與腳法是特殊的技巧，不過日常生活中其實也有類似的動作。

例如要拿放在桌上的東西，而那東西不在桌緣時，腰就會自然而然往後，使上半身與下半身平衡才伸手。腰的位置若不動就伸手會構不到，若不扶著桌子就站不穩。

此外，當東西放得很遠時，我們會自然而然把腳往後擺再伸手。其實這就是攀岩的調節平衡 (counterbalance)。

那麼為什麼在攀岩時，初學者很難立刻做出這些平衡技巧呢？原因之一在於攀岩是在有可能墜落的壁面上進行的，在心理上並不習慣。而已經習慣的攀岩者，通常都能自然而然做出調節平衡。

攀岩必須隨著不斷練習，才有可能達成更深層的平衡。

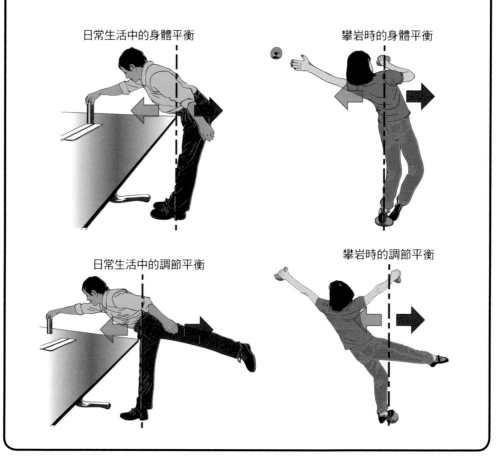

日常生活中的身體平衡

攀岩時的身體平衡

日常生活中的調節平衡

攀岩時的調節平衡

chapter 3

移動的手法腳法

本章依物理要素將手法與腳法分門別類，並說明實踐的方法。
為了加深讀者對手法腳法的理解並提昇應用能力，這裡也會詳
細講解每項技巧的成因。

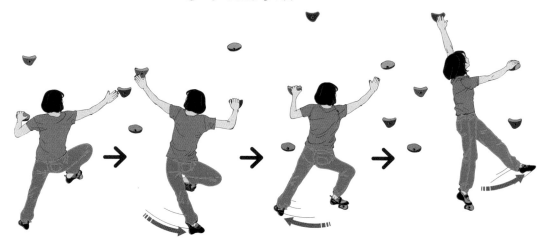

chapter 3-1 移動的基礎知識

了解手法與腳法的成因，學會基礎動作

攀岩是抓住岩點往上攀爬的運動，唯有有效率地行動、不浪費多餘力氣，才有可能克服困難路線。本章將說明移動手法與腳法的種類，以及有用的動作。

1　手法與腳法的成因

一邊平衡一邊移動

人在運動時的重心會移動。單腳站立時重心不移動，身體就會定住不前進。而往前走時，腳一抬高朝前，重心就會跟著向前挪，使身體往前傾而失衡（平衡崩解），此時立刻把腳往前一步，便能支撐住身體，如此左右連續交替跨步就是步行。

換言之，人的運動其實是藉由不斷失衡與再平衡而成形，但因為步行、奔跑會重複相同的動作，所以我們不會感覺到身體不平衡。

步行是由連續的失衡與再平衡而形成

不平衡的原因在於重力

攀岩與平衡的關係又如何？

首先要瞭解平衡崩解時，身體就會因為重力影響而呈現不穩定的狀態。

攀岩的岩點間隔、大小、配置不一，再加上在前傾壁上，每做一個動作都會產生讓身體脫落的力矩（旋轉力）。換言之，攀岩的動作原本就不平衡，因此需要依靠移動的手法與腳法來修正不平衡狀態。

攀岩是需要一步步修正複雜平衡的運動

爬梯是攀岩的基礎

我們可以用爬梯子的動作來解釋攀岩。攀爬坡度低的梯子時，腳能使出最大的力氣，而手則能引導腳朝最容易使力的方向前進。

攀爬坡度較陡的梯子時，讓身體的重心在中間比較不易旋轉，能維持良好的平衡，讓手能以較低的負重攀爬。

爬梯是代表性的攀岩法，只須重複單純動作即可（左圖坡度低，右圖坡度陡）

攀岩就是保持最適當的平衡

　　爬前傾壁時，即便平衡保持得很好，手的負擔還是很重。若能維持在最佳平衡狀態，手就不用多花力氣抵抗身體的旋轉，只要負責腳承受體重以外的重量就好，而攀岩就是要保持這種最佳的平衡狀態。

最佳平衡狀態下的負擔率（前傾壁）

　　下面計算了攀爬前傾壁時，手必須負擔多少重量。

　　人體的重心位於身長正中央的偏上方(若身長為100公分，則位於55公分左右)。但因為手臂除了支撐身體，上方還有頭部的重量，因此手承重的範圍比腳更大。

　　除了牆壁的坡度以外，手臂的長度也會加大身體的角度，這也是手臂負擔為何會那麼重的原因之一。下圖為體重 50kg 攀岩者的手臂在不同坡度壁面上的承重。當前傾角度高於 45 度時，手臂就得負擔一半以上的體重。

※ 注）這是物理上的數據。實際體感會依抓取岩點形狀及角度產生變化。

不同前傾度時，體重 50kg 攀岩者的手部承重測量

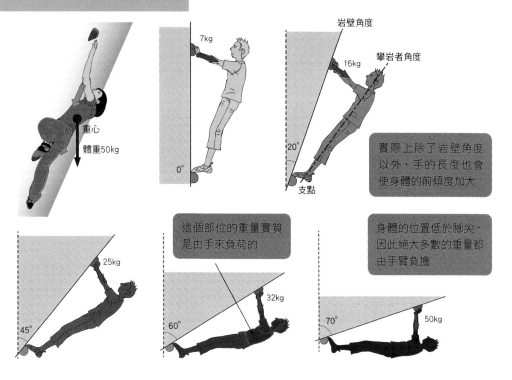

調節平衡類

能控制平衡，就能克服攀岩

　　調節平衡（counterbalance，亦有反向平衡或平衡控制的說法）是最基本的攀岩手法，也是將身體的平衡狀態最佳化的技巧。

　　在懸垂岩面上，雙腳踩住岩點，左手抓著岩點，將右手伸出，身體就會向左旋轉，很難搆到下一個岩點。此時只要將左手抓穩，右腳踩住岩點，左腳往外伸展，身體就能恢復平衡而不旋轉，如此右手就能抓到下一個岩點了。

平行支撐會造成旋轉

　　在前傾壁上，左手與左腳撐住岩點，容易造成身體旋轉。光靠左手的握力去對抗旋轉，會消耗大量的力氣。

對角支撐不會旋轉

　　靠左手與右腳撐住岩點，均分身體左右的重量，身體就不會旋轉，能輕鬆搆到下一個岩點。

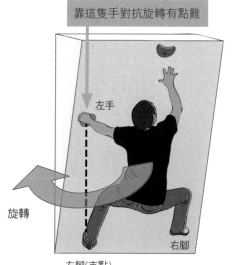

靠這隻手對抗旋轉有點難

左手

旋轉

右腳

左腳（支點）

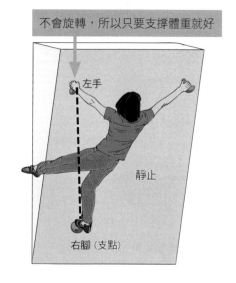

不會旋轉，所以只要支撐體重就好

左手

靜止

右腳（支點）

像平衡娃娃一樣左右平衡才穩定

　　以支點為中心，左右均等分配重量，就是調節平衡。

　　以踩在腳點上的腳為支點，身體就會像平衡娃娃一樣左右平衡。

　　以物理上而言，就是不會產生旋轉力矩。因此支撐手不必對抗旋轉的力量，只要單純負起腳承擔以外的重量即可。

1　調節平衡的原理

攀岩的穩定姿勢

攀岩時，雙手與雙腳必須輪流往上攀爬，身體的狀態也會因此時而安定時而不穩。

以下以人偶來說明。左圖是在前傾壁上，當左手與左腳撐在岩點上，右手要抓取下一個岩點時，身體就會往左邊劇烈晃動。

右圖則是左手抓住手點，右腳踩住腳點，身體就不會旋轉，即可以腳抬高身體，伸出手搆到下一個岩點。

在前傾壁上，用同側的左手、左腳支撐，身體會朝左側旋轉。

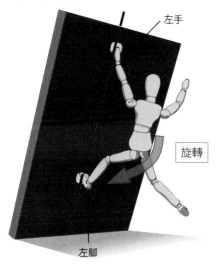

用對側的左手、右腳撐住岩點，身體不會旋轉。

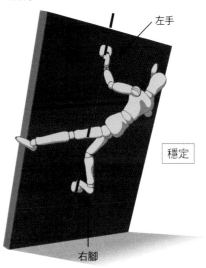

從上方看，身體受重力影響從左手與左腳相連的那條線往外拉，因此身體會旋轉遠離岩壁尋求平衡。

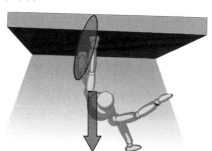

透過左手與右腳，左右重量平衡變好了，因此身體很穩定，不會旋轉。

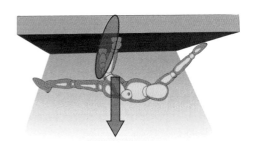

左右均等平衡是最基礎的技巧

調節平衡就是左右平均分配重量,最理想的狀況是抓住岩點的手不需承受多餘的旋轉力矩,只要負擔基本重量(前傾壁上的體重)即可。

左圖 當左手、左腳撐在岩點上,重量分配就會落在與牆面接觸的線(紅線)的右側,因此左右平衡會變差,產生往左轉的旋轉力矩,導致身體往左轉。

要對抗旋轉,左手就得花費大量的力氣穩住,才能讓右手去抓住下一個岩點。

右圖 當左手、右腳撐在岩點上,重量分配就會平均落在與壁面接觸的線(紅線)的兩側。因此**身體左右會平衡,不會旋轉**。當左右平衡變好,左手就不必負擔多餘的重量。而會像第 71 頁一樣,只有傾斜造成的負重施加在左手上。

身體會向後倒

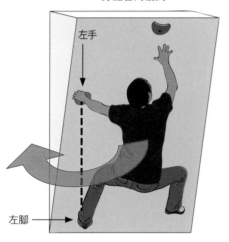

左手

左腳

身體能穩定貼近岩壁

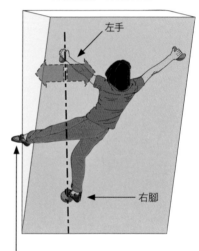

左手

右腳

掛旗法

掛旗法　※FLAGGING:甩腿

掛旗法是指為了**讓身體穩定**,將腿甩到半空中平衡的腳法。

基本上這個腳法不須踩腳點,但若甩出去的腿附近剛好有岩點,而且踩上去能讓身體更穩,那也可以踩。要繼續動的時候,可以蹬一下岩點產生推力,會更好移動。

> MEMO
> 調節平衡是將重量分散在支點左右以取得平衡的手法。掛旗法則是為了取得平衡而把腿甩出去的動作。甩出去的腿具有配重的作用。

3　對角支撐的 2 種類型

適時選用內對角與外對角

　　對角支撐是調節平衡中最基礎的技巧，也是攀岩時使用最多的手法。使用這項手法時，若以左手撐住岩點，右腳就要踩在腳點上；若以右手撐住岩點，就要換左腳踩在腳點上，原理是利用對角支撐達到左右平衡。

　　對角支撐又分為 2 種，分別為用腳的內側踩岩點，以及用腳的外側踩岩點。

　　若腳點比支撐點離下一個岩點近，就用內側踩；如果比較遠，就用外側踩。

　　若腳點剛好位於支撐線附近，那麼不論內側踩或外側踩都可以使用。

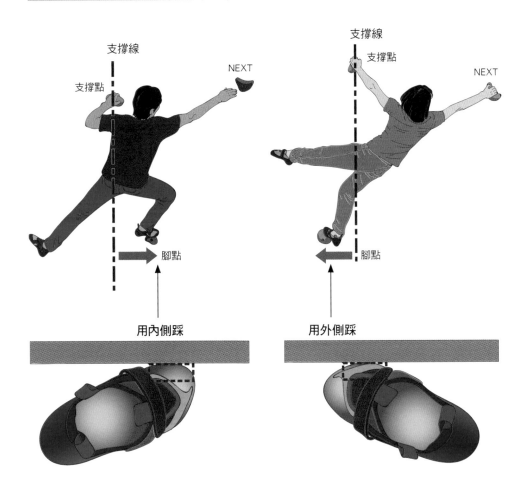

內對角

腳點離下一個岩點近，就用內側踩

外對角

腳點離下一個岩點遠，就用外側踩

支撐線

NEXT

支撐點

腳點

用內側踩

支撐線

支撐點

NEXT

腳點

用外側踩

4 內對角

使用率 No.1 的最基礎手法

內對角是所有攀岩技巧的基礎，是使用率最高的手法。

提醒自己將體重落在腳上，並分配平衡。

● 適用場合

當腳點位在支撐手與下一個岩點間時。

用途廣泛，從垂直壁到前傾壁皆適用。在斜岩板上幾乎都是用這個手法；在垂直壁上也有 50% 的機率會使用這項技巧。但若在前傾峭壁或水平岩壁上使用，就會比其他手法需要更多的力氣。

● 步驟

以左手撐住岩點，右手伸出為例，若腳點位在撐住岩點的左手右側，左腳就要用掛旗法，右腳用內側踩，以對角來支撐。

● 技巧要素

「左手支撐，右腳踩穩」、「右手支撐，左腳踩穩」，透過將身體展開的對角固定法，來維持平衡。

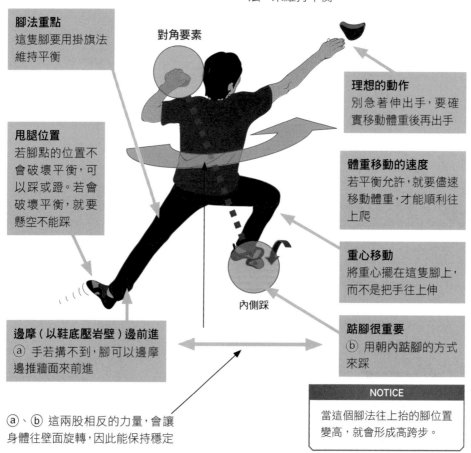

腳法重點
這隻腳要用掛旗法維持平衡

對角要素

理想的動作
別急著伸出手，要確實移動體重後再出手

甩腿位置
若腳點的位置不會破壞平衡，可以踩或蹬。若會破壞平衡，就要懸空不能踩

體重移動的速度
若平衡允許，就要儘速移動體重，才能順利往上爬

重心移動
將重心擺在這隻腳上，而不是把手往上伸

內側踩

邊摩（以鞋底壓岩壁）邊前進
ⓐ 手若搆不到，腳可以邊摩邊推牆面來前進

踮腳很重要
ⓑ 用朝內踮腳的方式來踩

ⓐ、ⓑ 這兩股相反的力量，會讓身體往壁面旋轉，因此能保持穩定

NOTICE
當這個腳法往上抬的腳位置變高，就會形成高跨步。

利用初速度來移動

一邊維持平衡一邊用雙手攀爬，然後迅速伸出單手。不要急著立刻搆到下一個岩點，要等下一個岩點已經確實落在雙手確定能抓到的範圍內才出手，這樣就能不消耗大量力氣並維持平衡。

調節平衡是將平衡狀態調整到最佳狀態來移動的手法。儘管我們的注意力很容易被下一個岩點吸引，但此時真正重要的，是為了分配重量而採取掛旗法的腳。

平衡管理
盯著目標物的同時，也要提醒自己小心維持全身的平衡

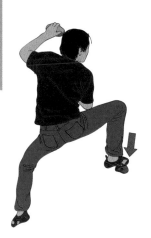
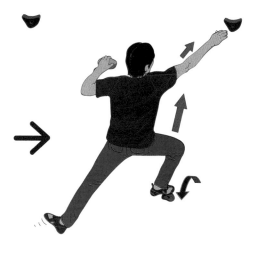

POINT **身體確實貼住牆面**

當壁面比垂直還陡時，腋下就會空盪盪的，腰也會離開壁面，這樣體重就無法落在腳上，會加重手的負擔。因此把腰確實貼近壁面，讓體重落在腳上非常重要。

注意腰的位置
若不注意身體的姿勢，腰就會離開壁面，使體重落在手上

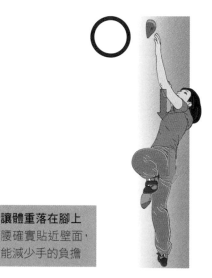

讓體重落在腳上
腰確實貼近壁面，能減少手的負擔

攀爬前傾壁必用的手法

此與內對角是腳方向不同的對稱手法。在平緩的前傾壁上，運用這兩種手法就能克服大半的區域。

● 適用場合

當腳點位於支撐手與下一個岩點的反方向時。從垂直壁到斜峭壁都能使用，在調節平衡中，是最優秀的掛旗式腳法。

● 步驟

以左手撐住岩點，右手伸出為例，若腳點位在撐住岩點的左手左側，左腳就要用掛旗法，右腳用外側踩，以對角來支撐。

● 技巧要素

「左手支撐，右腳踩穩」、「右手支撐，左腳踩穩」，透過將身體內縮的對角固定法，來維持平衡。

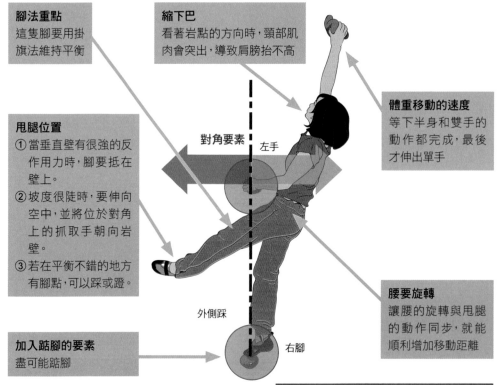

腳法重點
這隻腳要用掛旗法維持平衡

縮下巴
看著岩點的方向時，頸部肌肉會突出，導致肩膀抬不高

甩腿位置
①當垂直壁有很強的反作用力時，腳要抵在壁上。
②坡度很陡時，要伸向空中，並將位於對角上的抓取手朝向岩壁。
③若在平衡不錯的地方有腳點，可以踩或蹬。

對角要素　**左手**

體重移動的速度
等下半身和雙手的動作都完成，最後才伸出單手

腰要旋轉
讓腰的旋轉與甩腿的動作同步，就能順利增加移動距離

外側踩

加入踮腳的要素
盡可能踮腳

右腳

NOTICE
外側踩比內側踩容易打滑，因此一定要看清楚岩點是否好踩，才能把腳放上去。

6 加深對角支撐

反方向腳的位置，能延伸移動距離

對角支撐最理想的狀況，是以支點的腳為中心，體重均等分佈在左右。但有時這只會讓當下的平衡變好，卻無法搆到下一個岩點。

因此為了增加移動距離，往下一個岩點那側的體重就要多放一點。

若注意力過度集中在抓取手上，平衡會變差，導致移動距離無法增加。

此時依循調節平衡的原理，將腿大幅度甩到反方向去，就能增加朝前進方向的移動距離了。

普通狀態的掛旗法	加入扭腰的掛旗法
一般的調節平衡是將腿甩到支撐手與踩腳的中間，若搆不到，就用支撐手去拉。	確實扭腰，把腳甩向反方向，支撐手就不必承受太多的力量，抓取手也能大幅往前伸。

腰會往下掉，手很難伸展

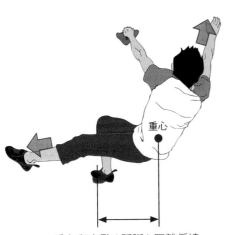

重心與支點（踩腳）距離偏遠

調節平衡發揮效果，手能伸得很遠

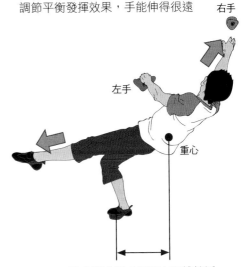

右手

左手

重心

重心與支點（踩腳）距離較近

即便岩點不好支撐，只要將支點靠近重心，身體就能穩定

當左手支撐的岩點不好抓時，為了趕快往下一個岩點移動，身體的重心就會一不小心落在右側。

其實這時只要雙手抓牢，把重心往支點的方向，也就是往左移動，身體就會恢復平衡，此時再一口氣伸出右手，就能穩定移動了。

朝內側甩腿不必換腳

在前傾壁上，以左手、左腳平行撐住岩點時，身體雖然會旋轉，但只要把腳繞過身前，讓雙腿呈交叉狀，也會很穩定。

● 適用場合

當腳點位於支撐手與下一個岩點的反方向時。若手腳支撐在同一側（水平），想讓平衡變好就得換腳，以轉換成對角支撐。

內側掛旗法可以不必換腳就讓身體很穩定。

● 步驟

以左手左腳水平撐住岩點，右手伸出為例。若腳點位在撐住岩點的左手左側，左腳就要用內側踩，右腳用掛旗法把腿甩入身體與岩壁之間，製造調節平衡的狀態。

● 技巧要素

「左手支撐，左腳踩穩」、「右手支撐，右腳踩穩」，把使出掛旗法的那條腿繞過身前，讓雙腿呈交叉狀，以對角支撐的方式取得平衡。

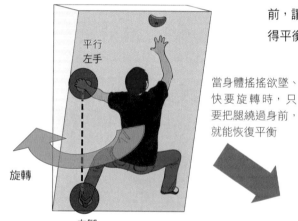

平行
左手

旋轉

左腳

當身體搖搖欲墜、快要旋轉時，只要把腿繞過身前，就能恢復平衡

從肩膀往上
將肩膀往上抬，而不是只把手往上伸。記得縮下巴

左手

左腳
平行支撐

甩腿要拉出距離
甩出去的腿伸展的距離，會影響反方向抓取手伸展的情況。腳放深一點，手就能構得比較遠

腰要旋轉
讓腰的旋轉與甩腿的動作同步，就能順利增加移動距離

腳要扭轉
爬前傾峭壁時，腳扭轉，抓取手就會向內轉朝著岩壁，爬起來更省力

腹部使力
臀部不要往下掉，腹部要使力，這樣抓取手才能伸得遠

比比看對角與平行能構到的距離

　　左圖是右腳撐在岩點上的對角調節平衡，此時踩腳必須用外側踩。

　　右圖是左腳撐在岩點上的內側掛旗法，踩腳為內側踩。這兩種是不同的腳法，但抓取手能構到的最遠距離是相同的，且甩腿

也在同一位置。換言之，不論是對角法或內側掛旗法，移動距離都是一樣的。

　　實際攀岩時，選擇不必換腳的方法效果會比較好。

對角法　　　　　　　　　　　　　　內側掛旗法

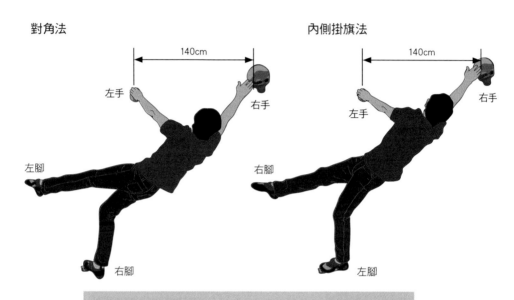

左手　　　　　　　　　　右手　　　　　　　　左手　　　　　　　　　右手

左腳　　　　　　　　　　　　　　　　　　　右腳

右腳　　　　　　　　　　　　　　　　　　　左腳

140cm　　　　　　　　　　　　140cm

> 兩種腳法的踩腳雖然不同，但抓取手能構到的距離是相同的

POINT　**內側掛旗法的優點**

　　使用內側掛旗法時，要用內側踩來撐住岩點。若用外側踩，就得以小指側來支撐，而內側踩可以使用力量較大的拇指側，就人類足部的構造而言，踩起來會比較穩。

　　此外，用對角法來攀爬一定得換腳，而用內側掛旗法則不必，對於愈小的腳點會愈有效。

　　缺點是，當腳點的位置偏向要抓取的岩點，而非現在支撐的岩點，就會無法使用。

內側掛旗法會
使用內側踩

能自由變化的調節平衡法

在前傾壁上，以左手、左腳平行撐住岩點時，身體雖然會旋轉，但只要把腳繞過另一腿後側讓雙腿呈交叉狀，也會很穩定。

● 適用場合

當腳點位於支撐手與下一個岩點的反方向時。

若手腳支撐在同一側（平行支撐），想讓平衡變好就得換腳，以轉換成對角法。

外側掛旗法可以不必換腳，就讓身體很穩定。

● 步驟

以左手左腳水平撐住岩點，右手伸出為例。若腳點位在撐住岩點的左手左側，左腳就要用內側踩，右腳在左腳外側採用掛旗法，製造調節平衡的狀態。

● 技巧要素

「左手支撐，左腳踩穩」、「右手支撐，右腳踩穩」，把使出掛旗法的那條腿繞到外面，與踩腳呈交叉狀，以對角支撐的方式取得平衡。

(1) 基本型

在平行支撐的狀態下，把腳往外切

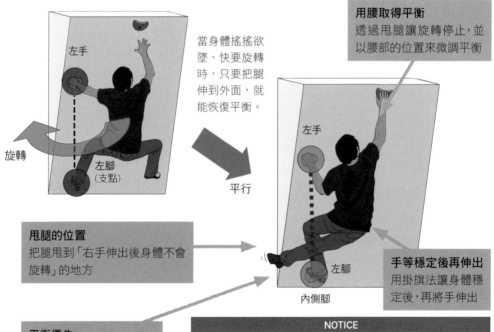

當身體搖搖欲墜、快要旋轉時，只要把腿伸到外面，就能恢復平衡。

左手

左腳（支點）

旋轉

平行

用腰取得平衡
透過甩腿讓旋轉停止，並以腰部的位置來微調平衡

左手

左腳

內側腳

甩腿的位置
把腿甩到「右手伸出後身體不會旋轉」的地方

手等穩定後再伸出
用掛旗法讓身體穩定後，再將手伸出

平衡優先
若腳點的位置很好就踩，除此之外都別踩，以平衡為優先

NOTICE

雖然同樣是平行支撐，但與內側掛旗法相比，外側掛旗法甩腿的距離比較受限，因此抓取手伸不遠；但動作會比把腿繞過身體前方要簡單些。

(2) 短距型

用腳配重，處理平衡

外側掛旗法的用途很多，透過甩腿的深度，還能有效控制平衡。就像交響樂團的指揮數拍子一樣，能自由調節平衡狀態。

例如即使下一個岩點很近，用左手、左腳撐住岩點，若急著伸出右手，身體就會旋轉(左圖)。因此正統的方法應該是換腳踩，改成對角後再伸出右手(右圖)。

但如果使用外側掛旗法，就只要把腳稍微切到另一腳的後側，平衡就會變好，即能輕鬆伸出右手 (下圖)。

平行支撐

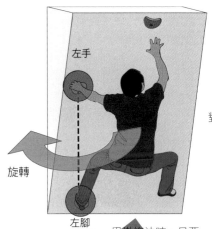

左手

旋轉

左腳
(支點)

用掛旗法時，只要把腿切出去就好

◯ 聰明

對角支撐

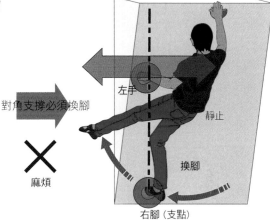

對角支撐必須換腳

左手

靜止

換腳

✕ 麻煩

右腳 (支點)

外側掛旗法

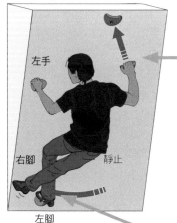

左手

右腳　靜止

左腳

動作較簡單
岩點很近時，只要簡單的動作就能應對

腳稍微配重
不必換腳，只要把腳稍微劃出去即可！

(3) 休息

深度外側掛旗法可以休息

內側掛旗法會被踩腳擋住，很難把身體深深下放到內側。

相對的，外側掛旗法朝外的自由度很高，在深度甩腿的狀態下，能把腰大幅下沉來休息。也就是可以把腰下放到支撐手伸直後的位置。

最後再以甩腿的位置調節平衡，身體就能停留在穩定的地方了。休息時要讓兩隻手輪流放鬆，因此要切換姿勢，交替抓取兩個岩點，或者輪流抓取同一個岩點。這時可以改變甩腿的方向，或者換腳來維持平衡。

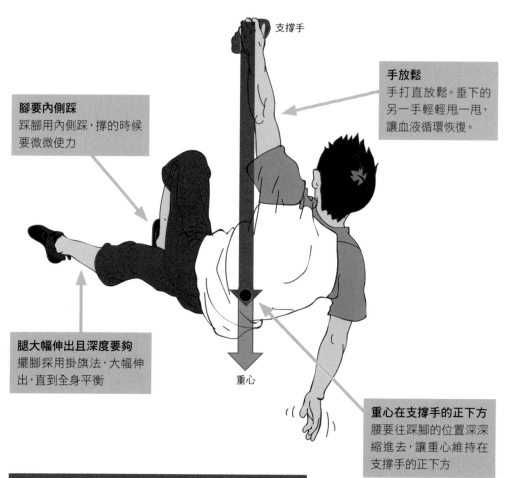

支撐手

手放鬆
手打直放鬆。垂下的另一手輕輕甩一甩，讓血液循環恢復。

腳要內側踩
踩腳用內側踩，撐的時候要微微使力

腿大幅伸出且深度要夠
擺腳採用掛旗法，大幅伸出，直到全身平衡

重心

重心在支撐手的正下方
腰要往踩腳的位置深深縮進去，讓重心維持在支撐手的正下方

NOTICE

休息時將手伸直、雙手交替很重要。
手一直用力拉，會使肩膀和前臂肌肉僵硬，讓控制手指彎曲的肌肉血液循環變差、累積疲勞。

9 弓身平衡

將身體弓起來，可以處理近距離的平衡

這個手法是針對近距離岩點的基礎技巧，使用率很高。記得提醒自己以平衡分配為優先，盡量放輕鬆，支撐手不需用力抓。

● 適用場合

在坡度不大、接近垂直壁的前傾壁上，若下一個岩點就在附近，不需要甩腿配重就可以使用。

當壁面或岩石上有障礙物，無法透過甩腿來維持平衡時，這個手法也很有效。

● 步驟

以右手支撐、左手伸出為例。把腰往右側，也就是要抓取的下一個岩點的反方向弓起，使左右重量均等，就能取得平衡。

● 技巧要素

身體像弓一樣後仰，透過全身來配重。

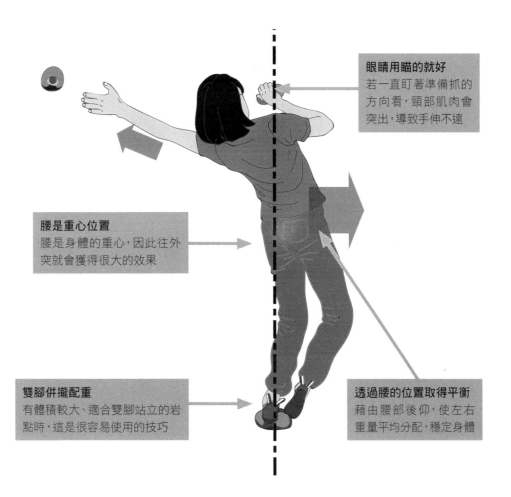

眼睛用瞄的就好
若一直盯著準備抓的方向看，頸部肌肉會突出，導致手伸不遠

腰是重心位置
腰是身體的重心，因此往外突就會獲得很大的效果

雙腳併攏配重
有體積較大、適合雙腳站立的岩點時，這是很容易使用的技巧

透過腰的位置取得平衡
藉由腰部後仰，使左右重量平均分配，穩定身體

10 掛旗法的切換

利用掛旗法控制平衡

調節平衡是靠單側甩腿使姿勢穩定的攀岩技巧，前面已經介紹了 2 種對角支撐，以及內、外側掛旗法。接著一起來看看這些技巧的應用範例吧。

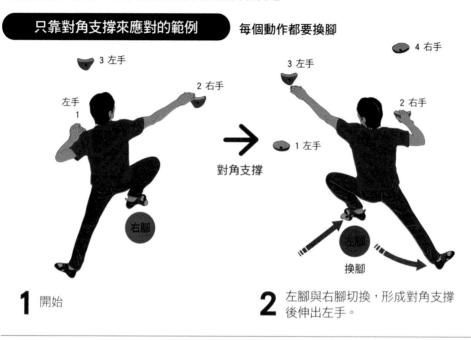

只靠對角支撐來應對的範例　　**每個動作都要換腳**

1 開始

2 左腳與右腳切換，形成對角支撐後伸出左手。

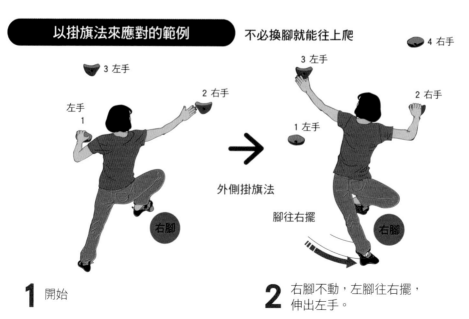

以掛旗法來應對的範例　　**不必換腳就能往上爬**

1 開始

2 右腳不動，左腳往右擺，伸出左手。

上方步驟 1～4 是正統的對角支撐的切換，下方步驟 1～4 是內側掛旗法與外側掛旗法的切換。

使用掛旗法後，就能用同一隻踩腳保持平衡，不必隨著前進而頻繁換腳。

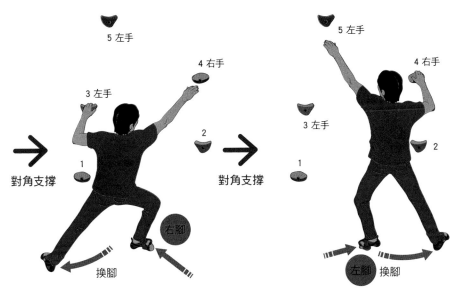

3 右腳與左腳切換，形成對角支撐後伸出右手。

4 右腳與左腳切換，形成對角支撐後伸出左手。

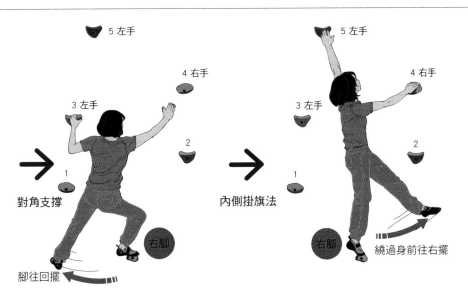

3 右腳不動，左腳往回擺，伸出右手。

4 右腳不動，左腳往右擺，伸出左手。

chapter 3-3 吊掛類

抑制身體旋轉的另一個解法

腳在攀岩時很少會累，因此使用吊掛類的手法時，一定要掛腳，這是攀岩的原則。

調節平衡是抓取下一個岩點時，抑制身體旋轉的技巧。也就是以腳點（支點）為中心，將重量平均分配在左右，使支撐手的旋轉力矩縮到最小，以免平衡被破壞。

不過，也有其他方法能減少旋轉力矩。

其中之一就是掛腳。以下是各種透過掛腳來抑制旋轉力矩的方法。

1　掛腳的優點 1

抑制身體旋轉的另一個解法

在前傾壁上的手部負擔

從第 71 頁的圖來看，體重 50kg 的攀岩者在前傾 20 度的岩壁上，手的負擔是 16kg。這是腳踩在位於支撐手正下方的腳點時雙手的負重。

這代表在最佳狀態下，使用調節平衡時，單手的負擔會是 16kg。

平行支撐時的手部負擔

若以左手左腳這種平衡不佳的狀態撐住岩點，並且強行施展腳法，身體就會往左晃產生旋轉力矩。

停止旋轉的要素

假設從小指外側到各手指間的距離如右上圖所示，那麼各手指為防止旋轉所必須施加的握力，就會是：小指 40kg×1cm + 無名指 30kg×3cm + 中指 70kg×5cm + 食指 50kg×7cm ＝830kg・cm。即便理論上成立，實際上只靠 1 根中指根本不可能產生 70kg 的握力，因此身體勢必會旋轉。

假設只靠手指的握力就要阻止全身旋轉，那麼就會需要：小指 40kg + 無名指 30kg + 中指 70kg + 食指 50kg ＝ 190kg 的握力。

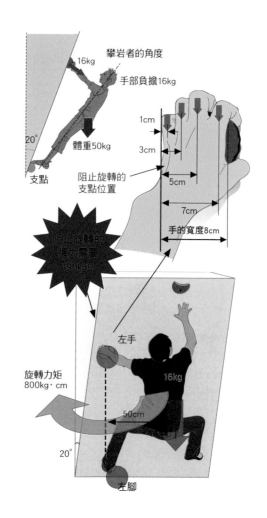

攀岩者的角度

16kg

手部負擔16kg

20°

體重50kg

支點

阻止旋轉的支點位置

1cm
3cm
5cm
7cm

手的寬度8cm

阻止旋轉的握力需要190kg!?

左手

旋轉力矩
800kg・cm

16kg

50cm

50kg

20°

左腳

單手阻擋旋轉力矩的負荷量

這是在 50cm 的木棒頂端吊掛 16kg 的重物後，平行將它抬起時所需要的力量

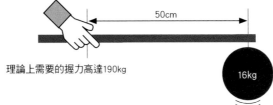

理論上需要的握力高達190kg

透過掛腳有效防止旋轉

若只光靠握力阻止旋轉

↓

竟然需要190kg的握力！

② 光靠這個部份阻止旋轉

旋轉力矩為 800kg．cm

190kg

16kg

① 作用在這裡的旋轉力

用平行支撐

8cm

50cm

用掛腳支撐 （第二槓桿原理）

100cm

8kg

16kg

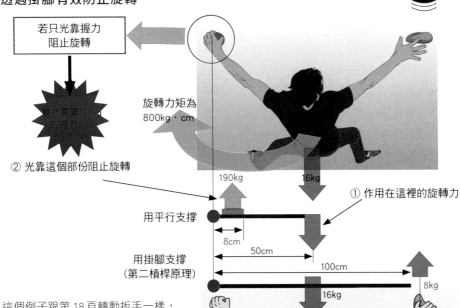

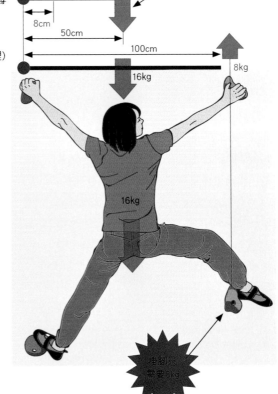

16kg

掛腳只需要8kg

這個例子跟第 18 頁轉動扳手一樣，必須在很短的距離內讓物體的旋轉停止。

因此阻止旋轉需要非常大的力氣。

那麼，加上掛腳會如何呢？掛腳是在離旋轉軸較遠的地方讓旋轉力停下的腳法。因此能有效發揮防止旋轉的效果。

唯一的缺點是可使用的地方有限。

而若在平行支撐的狀態下，
以掛腳阻止旋轉，就會是：
M=16kg×50cm=800kg．cm
M÷100cm ＝ 800kg．cm÷100 ＝ 8kg
換言之，僅僅 8kg 掛腳的力量，
就能阻止旋轉。

攀岩時,阻止身體旋轉 (擺盪) 非常重要

　　前頁講解了掛腳能有效阻止身體旋轉,也就是僅以小小的負擔,就能讓身體在前傾壁上不要旋轉。

　　從其它角度看這個腳法,會發現它還具有不讓旋轉力矩發生的作用。這是把掛腳看成雙點支撐的情況。

調節平衡的旋轉要素

　　攀岩時身體旋轉會造成很大的不便。因此在採用調節平衡時,讓體重均衡分佈在支點腳位置的左右,也就是等量配重,就顯得非常重要。

　　右圖是調節平衡的示意圖。由於右側配重較大,產生了順時針旋轉的力量,因此左手就得出力制止它。

　　調節平衡是一種像翹翹板一樣的平衡狀態。

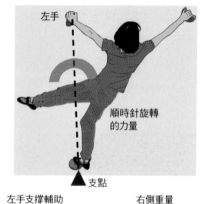

掛腳是連接兩個支點的橋樑

　　掛腳是用手、腳兩個支點來支撐身體的重量,構造就像架在河川兩岸的橋樑一樣,所以身體不會搖擺與旋轉,只須單純承擔體重即可。

　　盡量讓腳來承擔這些負重而非均分,就會變成更有效的腳法。

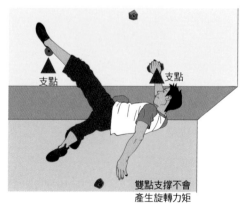

掛腳可以有 2 種效果:阻止旋轉與提供支撐力。
除此之外,掛腳也是不易疲勞的最強腳法。

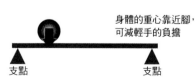

3 加深對掛腳的了解

善用強壯肌力的優點

掛腳有兩大特長,其一是能運用腿部的強壯肌力,其二是在所有使用腳力的腳法中,掛腳是唯一能從比重心高的位置拉高身體的方法。

肌力與肌纖維截面積成正比,面積愈大、肌力愈強。掛腳使用的肌肉是大腿後側的腿後肌,以及位於小腿肚的腓腸肌,兩者是全身肌肉中比較強壯的,具備充足的力量將身體往上拉。此外,把腳掛在岩點上就跟用手臂支撐一樣,而且還不易疲勞。

掛腳能從比身體重心位置更高的地方,將身體往上拉。它就像攀岩者的第 3 隻手,在前進與休息時能帶來許多幫助。不過掛腳也有缺點,那就是不像用手支撐一樣敏銳,在力道拿捏上比較困難,因此適度調整掛的角度與拉的方向非常重要。

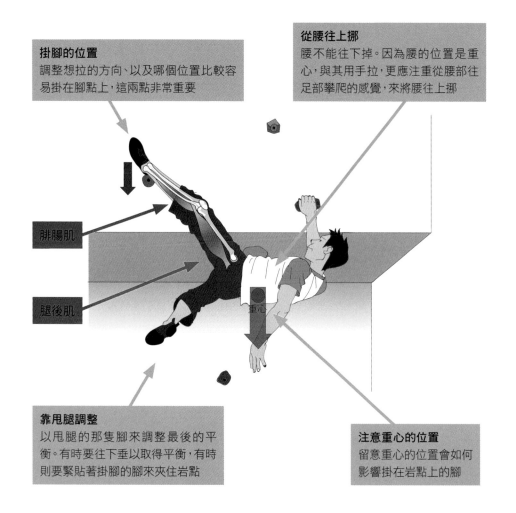

掛腳的位置
調整想拉的方向、以及哪個位置比較容易掛在腳點上,這兩點非常重要

從腰往上挪
腰不能往下掉。因為腰的位置是重心,與其用手拉,更應注重從腰部往足部攀爬的感覺,來將腰往上挪

腓腸肌

腿後肌

重心

靠甩腿調整
以甩腿的那隻腳來調整最後的平衡。有時要往下垂以取得平衡,有時則要緊貼著掛腳的腳來夾住岩點

注意重心的位置
留意重心的位置會如何影響掛在岩點上的腳

推拉類

讓重心在支點上，穩定身體

攀岩時重心的位置是平衡的關鍵。調節平衡是將重量均勻分佈在腳點的左右。

另一種平衡技巧，是將體重落在腳點上，並把重心放低來取得平衡。

POINT **平衡娃娃的兩種類型**

左右均等配重型（調節平衡）
以支點為中心，讓左右延伸的配重等重。

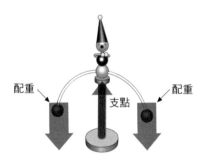

配重　支點　配重

支點下一點配重型（高跨步）
配重位於支點正下方，使平衡穩定。

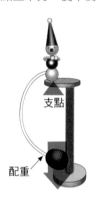

支點

配重

高跨步的原理

推拉類的代表性腳法－高跨步，即可用到支點下一點配重型。其原理是將身體的重心置於腳踩著的腳點正上方，一隻腳放低，這樣不但左右能平衡，整體的重心也會下降，使身體穩定。

以吊在鐵杆上為例，身體會自然落在鐵杆正下方且不會晃動。關鍵就在於**重心與支點在同一垂直線上**，且可使重心盡量放低。

高跨步是讓支點與重心相疊，將腳放到正下方，這麼一來身體就不會旋轉而穩定。

配重　支點

腳法的關鍵在於推拉的深度與速度

　　正對岩壁且腳點的位置比腰部高時，體重會先落到腳上，因此要前往下一個岩點時，施展高跨步腳法會比較有效。

● 適用場合

　　當腳點的位置位於支撐手與下一個岩點間的高處時。

　　若腳點像踏腳臺一樣位於高處，而手無法直接構到下一個岩點，此時就可以把腳抬高到腳點上，讓體重落在上面。

● 步驟

　　以左手支撐為例。當前進方向的右腳高處有腳點，而右手要抓的下一個岩點偏遠時，就要先將右腳踩在腳點上，把身體往上推，踩穩後再伸出右手。

● 技巧要素

　　支點下一點配重型平衡娃娃就是很好的範例。讓重心完全落在支點上，並將腳垂到支點下，就能使身體穩定。

重視速度
盡快將體重移動到高處的腳點上，讓重心轉移到支點（右腳）。

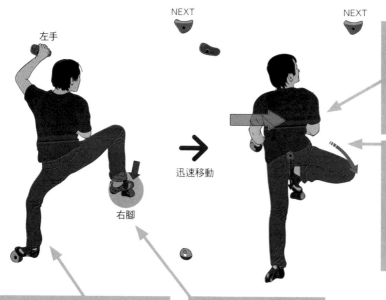

NEXT

左手

迅速移動

右腳

NEXT

別急著伸出手
重心尚未完成轉移就貿然出手，會使體重移動得不完整，加重支撐手的負擔。

膝蓋往下
要把身體的重心轉移到支點上，就得把腳跟墊高，讓膝蓋往下。
最後讓臀部坐在腳跟上。

蹬腳
體重若一直落在這隻腳上，重心就無法轉移到右腳了。因此左腳可以蹬一下，迅速轉移重心。

連拇指球都要踩穩
腳若踩太淺，腳跟會掉下來，膝蓋就無法往前，體重便上不去。

MEMO
雙腳內側踩，身體正對岩壁攀爬，又稱為青蛙步。

2 高跨步的原理與結構

靠掛旗法的腳來平衡

　　高跨步是腳步優先的腳法。這種腳法的好壞，取決於能否**讓體重落在踩腳上**，以及採用掛旗法的那條腿是落在支點正下方。

　　讓我們透過特製的平衡人偶，來看看採用掛旗法的腿位置不同時，重心會如何變化。左邊人偶的腳位於偏左側而非正下方，代表在高跨步時，採用掛旗法的那隻腳還停留在前一個岩點的方向。

　　這個腳擺的位置會讓人偶往左大幅傾斜，在右手要抓取下一個岩點時，左手就必須用力拉住。而腳位於正下方的人偶就很穩定，不會東倒西歪。因此支撐手需要出的力量就比較小。

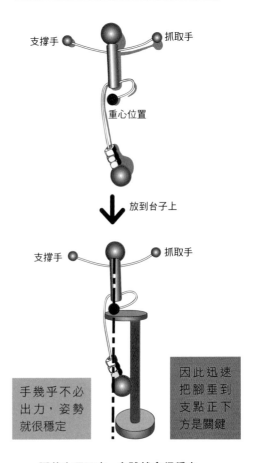

| 擺腳開開的人偶 | 擺腳下垂的人偶 |

支撐手　　　　抓取手

重心位置

放到台子上

抓取手

支撐手

要讓姿勢穩定，這隻「支撐手」就得用力拉住岩點

支撐手　　　抓取手

重心位置

放到台子上

支撐手　　　　抓取手

手幾乎不必出力，姿勢就很穩定

因此迅速把腳垂到支點正下方是關鍵

腳若停在左邊，身體就會不平衡　　　　　　**腳落在正下方，身體就會很穩定**

腰的位置是重心，可以決定平衡

　　人體的重心位於肚臍一帶，也就是腰部。因此腰的位置就代表了重心，腳法的完成度便取決於腰的位置。高跨步的重點就在於把腰挪到支點正上方。

腳法的步驟

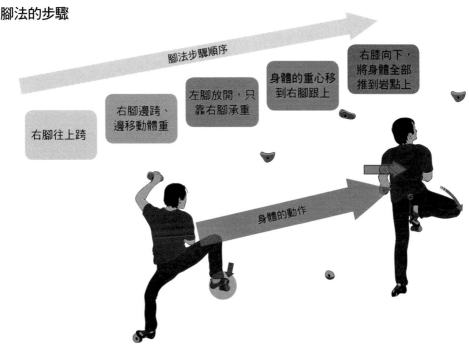

腳法步驟順序

右腳往上跨

右腳邊跨、邊移動體重

左腳放開，只靠右腳承重

身體的重心移到右腳跟上

右膝向下，將身體全部推到岩點上

身體的動作

移動的要點

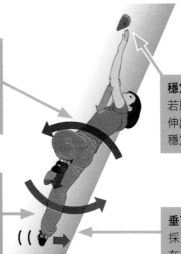

腰要貼壁
胸部貼壁，不但姿勢會很彆扭，腰也會懸空。因此即使坡度很陡，腰也要確實貼著壁面，這樣體重才會落在腳上，減輕手的負擔

用垂下的腿推牆
用垂下的腿稍微推牆，反作用力會讓上半身貼近牆面，使姿勢穩定。
※ 身體會以岩點上的腳為中心，向壁面旋轉，因此會很穩定

穩定後再伸出抓取手
若腳沒有確實爬上岩點就伸出抓取手，支撐手就得體穩定後再出手才省力

垂下的腿要在正下方
採用掛旗法的腳要確實落在支點正下方，以保持平衡

4　下壓 (Mantling)

以推為主體的推拉類腳法

下壓是讓身體從下方坡度陡峭的地方,爬到平緩處或頂端時使用的腳法。這類把身體推高的腳法,通稱為下壓。

● 適用場合

適用於在巨石頂端附近攀爬,或岩壁像架子一樣坡度平緩的地方。

面對岩壁坡度變小,且前方沒有顯著岩點的地形,必須整個身體往上爬時,就可以使用。

● 技巧要素

雙手掛住岩壁的邊緣,一開始先用拉力,等身體抬高到胸口後,再改用推力。

● 步驟

先以雙手支撐,把身體向上拉,然後一鼓作氣往下推(到胸部至腰附近)。接著把腳掛在岩緣往上爬。

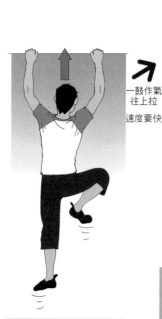

一鼓作氣
往上拉

速度要快

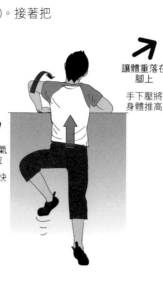

讓體重落在
腳上

手下壓將
身體推高

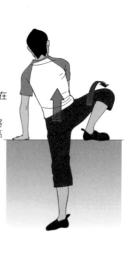

雙手拉
雙手垂吊,將身體往
上拉

用上臂的力氣往下推
等身體抬高至胸部
後,將單手轉變成伏
地挺身的姿勢往下
壓。腳磨蹭壁面協助
身體往上

腳抬高、往上爬
等身體抬高到腰部附
近後,將地形上較容
易抬高的腳放到岩架
上,整個人往上爬。
若身體還沒完全抬高
就急著把腳放上去,
有可能會失衡往下掉

下壓有時也要先動腳

有些地形適合盡快把腳抬高到岩架上，像高跨步一樣腳先動再爬。這又分為掛腳及內側踩等情況。

當腳懸掛的位置位於近處或腳要從下方往上抬，就要用掛腳。而當身體已經抬高到一定的程度，要把腳放到岩架上時，則要用內側踩。此外，要往上爬時，則可以從掛腳轉換成內側踩。

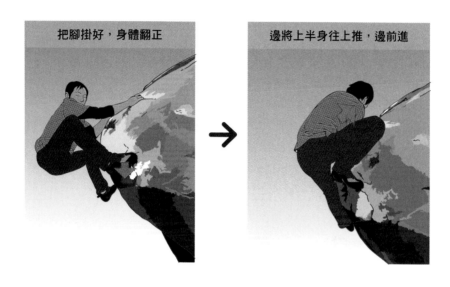

把腳掛好，身體翻正　→　邊將上半身往上推，邊前進

POINT **手縮到身前，將身體往上推**

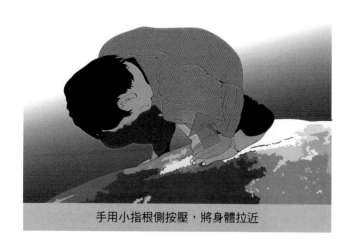

手用小指根側按壓，將身體拉近

下壓是將手拉到胸前，把體重往上挪，使身體抬高到腰際。這一連串過程很吃力。

為了讓上半身更容易往上爬，單手手掌要朝著岩面，用小指根的部位抵住岩點，將身體拉近。此時重心會正好落在朝岩面的手掌正上方，上半身就能盡量貼近岩壁。

以雙手頂住的手法，速度要快

攀岩的動作大多是拉住岩點，將身體往上拉；但也有一部份是靠雙手撐住或推動身體。這類動作的關鍵就在於重心的位置。

靠雙手推上去

這個手法最重要之處在於能否讓重心（肚臍的位置）迅速提高到雙手連接線以上。只要比這條線高，身體就會穩定。因此務必要利用發起動作時的初速度，將身體一口氣推上去。

手的負擔會因雙手抵住牆的角度而異。因此若抵住的角度可以選擇，應盡可能縮短雙手的間隔。

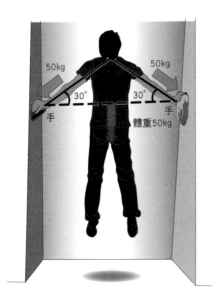

單手的負重
角度 A=30°
雙手的間隔 120cm
　負重＝（體重÷2）／Sin30°=50kg
角度 A = 60°
雙手間隔 70cm
　負重＝（體重÷2）／Sin60°=29kg

靠單手推上去

單手抵住往上推時，要盡可能將身體的重心位置靠近抵在岩壁上的手臂。當橫向抵住但想增加移動距離時，可以將肩膀往內縮，將手臂向內轉卡緊。

若是體重 50kg 的攀岩者，手的角度為30°，那麼手就得承受 50kg 的重量，若角度加深至 60°，就能減輕至 29kg。

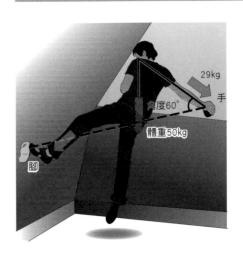

POINT 關鍵在於迅速往上

· 身體要盡快高於雙手或手與腳的連線。

· 若是用雙手抵住，就要盡可能讓雙手間隔縮短。

· 若是單手抵住，可以將身體靠向手，這樣就能減輕手的負擔，讓體重落在腳上。

下壓的根本在於速度要快

做下壓時，必須途中切換肌肉拉與推（收縮與伸展）的力量，這正是此手法中最不易掌握之處。它與舉重動作一樣，必須在胸前轉換拉與推，因此最好能利用動作的慣性來克服。

下壓的手法從拉到推都會移動很長的距離。首先會用到「拉的肌肉」（背闊肌、大圓肌），移動範圍是從雙手往上伸展抓住頂端，然後收縮肌肉將身體抬高到肩膀高度。

緊接著翻轉手腕，利用上臂後側的肱三頭肌將身體繼續往上推高。

肌肉收縮的力量在一開始與快結束時，只能發揮 50% 的力量，而在出力的中段則能發揮 100% 的力量。

像下圖吊單槓的步驟，就必須①利用蹬腳加上背闊肌與大圓肌的力量帶動身體快速向上，②在動作尾端雖然只有 50% 的力量，但可利用向上衝的動作慣性盡量抬高身體，③向上的慣性已經消失，此時正要轉換成推的力量，只能出 50% 的力，也是最辛苦的時候。下壓的手臂翻轉也是在這個位置，做起來會特別困難。到了④就容易使力了，推到頂端後可以把手肘打直固定，維持姿勢會比較輕鬆。也就是説，②與③的轉換動作是最複雜困難的部份。

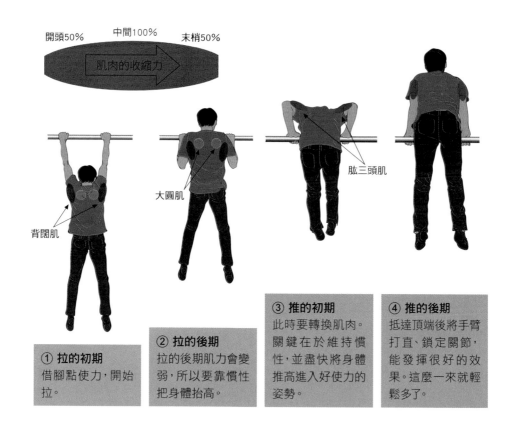

開頭50%　　中間100%　　末梢50%

肌肉的收縮力

背闊肌

大圓肌

肱三頭肌

① 拉的初期
借腳點使力，開始拉。

② 拉的後期
拉的後期肌力會變弱，所以要靠慣性把身體抬高。

③ 推的初期
此時要轉換肌肉。關鍵在於維持慣性，並盡快將身體推高進入好使力的姿勢。

④ 推的後期
抵達頂端後將手臂打直、鎖定關節，能發揮很好的效果。這麼一來就輕鬆多了。

反作用力類 (透過反向、抗衡來獲得支撐力)

藉由作用力與反作用力,讓身體穩定並前進

作用力與反作用力的用途與適用範圍很廣,從整個攀岩技巧到手腳擺放的細節都能使用。若能善用作用力與反作用力,就能獲得強大的推進力與支撐力,使攀爬成功的可能性大大增加。

作用力及反作用力的動作分為靜態與動態兩種。把腳前後分開踏好,透過腳來獲得支撐力的垂膝式,以及把腳左右撐在壁面的外撐,屬於靜態的作用力及反作用力。

將膝蓋往下旋轉,透過反作用力將手臂插入上方,以及邊拉右手臂邊將左手臂伸出的腰部旋轉運動,就是屬於動態的作用力與反作用力。

EX 動靜組合更有效

垂膝式會運用到數種作用力與反作用力,是很有效的腳法。

動態
藉由以左膝為中心向下旋轉(作用力)的反作用力往上伸展上半身。此時左腳向下發出的波動會傳上來,使上半身抬高

左手

右手

動態
利用右手拉(作用力)的反作用力向上伸出左手。重點在於不要同時動作,而是反作用力帶動到左手時,再順勢伸出左手

靜態
右腳(前腳)踩穩後,左腳(後腳)膝蓋往下,腳底推岩點。透過左右腳各自往前後推所產生的作用力和反作用力支撐身體

左腳

右腳

作用力越強，反作用力也越強

　　作用力與反作用力的力量相同、方向相反，因此想透過反作用力類腳法獲得支撐力，就必須能發揮出同樣大的作用力。

　　把球使勁投向牆壁，球會用力反彈回來。如同要用伸縮桿掛物品，安裝時用力將桿子兩端向牆面推，牆面就會以相同的力量回推來撐住桿子。換言之，想獲得強大的支撐力，關鍵就在於用力推。

　　像左圖一樣雙腳抵在牆上做外撐時，若腳推牆的力氣太小，身體就會掉下去。因此做外撐時，除了得挑選腳容易施力的地點以外，還得使出能獲得足以支撐力的腳法，如此一來才能產生強勁的反作用力。

注意岩點的位置
利用反作用力只適合能靠手腳抵住相反方向的岩點，因此需要培養出能發現適用岩點的眼力

運用反作用力，與伸縮桿的原理相同

POINT 反作用力類比調節平衡類好

　　攀岩時根據岩點的位置，有時會有多種手法及腳法可以選擇。此時採用可支撐體重的反作用力類，會比能獲得最佳平衡的調節平衡類更有效。

　　反作用力類腳法是將左右腳張開，透過抵住牆面的力量使身體穩定而不產生旋轉力矩，使腳力得以充份發揮。

　　調節平衡也是能防止身體晃動的腳法，

但抑制力矩的效果不像反作用力那麼全面，且無法減輕手的負擔。

　　因此，當兩種腳法都能使用時，選擇反作用力類會更有利。

1 垂膝式 (Drop Knee)

反作用力類腳法的代表

垂膝式是具代表性的反作用力類腳法,它的動作中很多地方都會使用到作用力與反作用力。例如做垂膝式時,以雙腳外側推岩點,就能獲得跟伸縮桿同樣的效果。而雙腳抵住還能支撐一定程度的體重,能減輕手的負擔。

● **適用場合**

從垂直岩壁到水平岩壁皆適用。只要岩點平行排列,雙腳能一前一後踩住即可。

● **技巧要素**

藉由腳一前一後蹬住岩點發揮反作用力,並透過後膝向下轉所產生的反作用力,使上半身往上。

● **步驟**

將踩腳的前腳放好後,蹬腳的後腳也放好。接著後腿膝部下蹲時轉動身體並伸出抓取手。

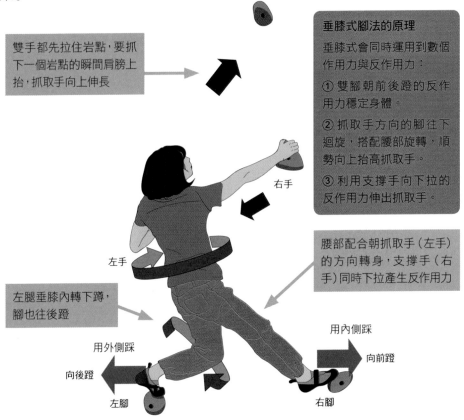

雙手都先拉住岩點,要抓下一個岩點的瞬間肩膀上抬,抓取手向上伸長

垂膝式腳法的原理
垂膝式會同時運用到數個作用力與反作用力:
① 雙腳朝前後蹬的反作用力穩定身體。
② 抓取手方向的腳往下迴旋,搭配腰部旋轉,順勢向上抬高抓取手。
③ 利用支撐手向下拉的反作用力伸出抓取手。

右手

左手

腰部配合朝抓取手(左手)的方向轉身,支撐手(右手)同時下拉產生反作用力

左腿垂膝內轉下蹲,腳也往後蹬

用內側踩

用外側踩

向前蹬

向後蹬

左腳

右腳

垂膝式需要一氣呵成

　　垂膝式能藉由雙腳往前後蹬，產生使身體穩定的靜態反作用力。除此之外，為了提高抓取手向上衝的上昇力，還可以加入動態旋轉。想確實發揮上昇力抓到較遠的岩點，就得發揮正確流暢的動作才行。

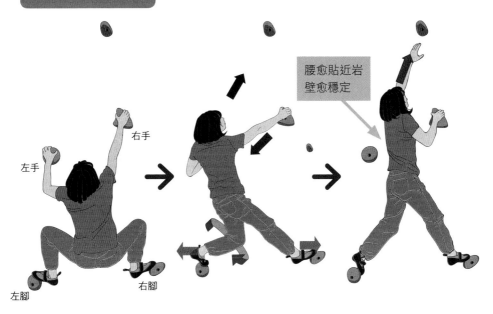

① 踩腳、蹬腳就位

雙手抓住岩點，右手為支撐手，左手為下一步的抓取手。將踩腳（右腳）、蹬腳（左腳）以內側踩依序踩在岩點上

② 腳蹬、腰轉、雙手拉

蹬腳的膝蓋往下蹲轉，腰部旋轉，雙手拉岩點

③ 伸出抓取手

最後蹬左腳伸腿向上，左手往上撈

右手

左手

腰愈貼近岩壁愈穩定

左腳　　右腳

踩腳（右腳）放好
蹬腳（右腳）也放好

蹬腳往下蹲
腰旋轉

兩手盡量拉開距離
抓取手朝上方岩點伸出

POINT　動作流暢是關鍵

　　想要將移動距離長的動態垂膝式學好，一定要記得從雙腳就定位、蹬腳向下蹲、腰部旋轉、雙手拉、到伸出抓取手這一連串動作都得行雲流水、不能中斷。請利用較大的岩點，反覆多練習幾次。

身體下降，提高支撐力

垂膝式是藉由雙腳往前後蹬來產生支撐力。若要加強這股支撐力，就得把腰往下降以強化隨後蹬腳的力量。

蹬腳的支點位於大腿，因此腰的位置離腳愈近，腳力就愈強，支撐力便會提升。

左圖（A）與右圖（B）都是長柄從支點旋轉去推動 10kg 圓球的裝置。A 的支點到頂端是 10cm，到底端是 100cm；B 的支點到頂端是 10cm，到底端是 50cm。來比較看看柄長與旋轉力矩的差異。

A 要推動圓球的旋轉力矩為

　　　10kg×100cm=1000kg・cm

B 要推動圓球的旋轉力矩為

　　　10kg×50cm=500kg・cm

如此計算支點上方的推動力量，就是將旋轉力矩除以支點上方的柄長 10cm，A 需要 100kg 的推力、B 則是 50kg 的推力。

旋轉柄的長度短一半，需要的推力也會少一半。換句話說，在力矩較短的情況下，施加更大的推力，就可以推動更大的負荷。

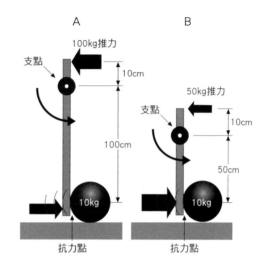

要抓取遠端的岩點，必須先將腰降低，再一鼓作氣蹬腿起身抓，而不是站直身體往上跳。腰往下沉，讓支點與抗力點靠近，會更容易使力。

此區間愈靠近，蹬腳產生的力量就愈強

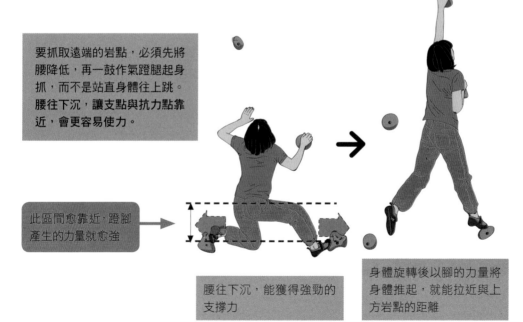

腰往下沉，能獲得強勁的支撐力

身體旋轉後以腳的力量將身體推起，就能拉近與上方岩點的距離

垂膝式的優點在陡峭岩壁上也能發揮

能應對陡峭岩壁

垂膝式能有效減輕手的負擔，即便遇到像水平岩壁這樣困難的壁面，也具有很高的利用價值。

但若蹬腳內側負擔太大，韌帶有可能會受傷，所以一定要小心。

高垂膝式

垂膝式的應用範圍很廣泛，若腳點的位置正好能讓腳左右開弓，能應付的場合就會很多。高垂膝式的蹬腳位置比膝蓋高，也可做為暫時休息。

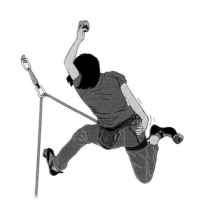

垂膝掛旗法

將腳力發揮到極限一直是攀岩的課題，技術難度較高的垂膝式正是代表性的腳法。蹬腳若有好抓的大岩點／大手把點（Jugs）能抵住而踩腳沒有時，就會變成調節平衡（counterbalance）。此時使用垂膝掛旗法，便能透過腳尖將岩點往下拉的動作，使身體向上。

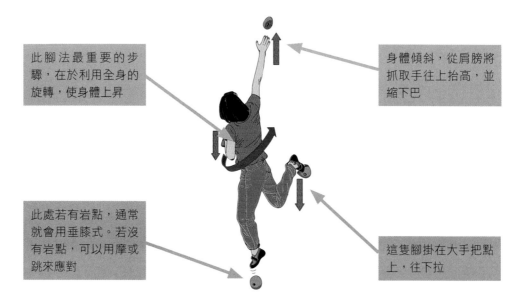

此腳法最重要的步驟，在於利用全身的旋轉，使身體上昇

身體傾斜，從肩膀將抓取手往上抬高，並縮下巴

此處若有岩點，通常就會用垂膝式。若沒有岩點，可以用摩或跳來應對

這隻腳掛在大手把點上，往下拉

2　外撐 (Stemming)

以腳為主角的支撐腳法

外撐是把腳抵在牆上使身體穩定的腳法，適用於角落或寬闊的凹角。腳的位置若有岩點，當然可以踩，若沒有也可以用摩（以鞋底壓岩壁）來保持穩定。

● 適用場合

主要用於凹陷的壁面與地形。若大型人工岩點位置等高，能讓雙腳張開抵住，那麼也可以使用。

● 步驟

雙腳踩在岩點上，上半身倒向壁面。若無腳點，也可用摩蹭牆面來應對。

● 技巧要素

雙腳在後側、身體在前側，重心就會倒向前方，使身體穩定。

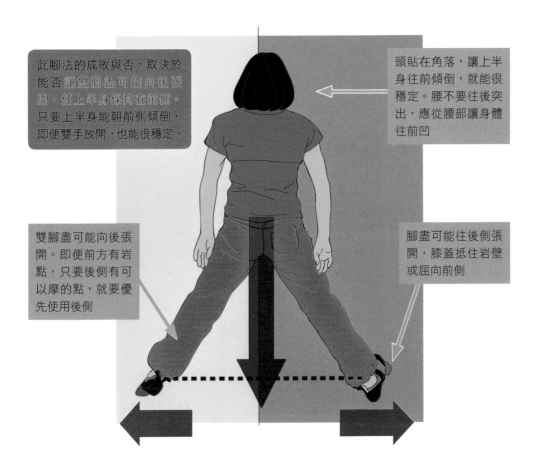

此腳法的成敗與否，取決於能否讓雙腳盡可能向後張開，使上半身保持在前側。只要上半身能朝前側傾倒，即便雙手放開，也能很穩定。

頭貼在角落，讓上半身往前傾倒，就能很穩定。腰不要往後突出，應從腰部讓身體往前凹

雙腳盡可能向後張開。即便前方有岩點，只要後側有可以摩的點，就要優先使用後側

腳盡可能往後側張開，膝蓋抵住岩壁或屈向前側

卡在角落就能穩定

　　想讓身體在牆角穩定，就得用腳抵住後側，使上半身倒向前方。

　　腳離開壁面一點距離，上半身貼近岩壁，能使重心偏向牆的方向，防止身體往後倒。

　　像圖-1，在有腳點的前傾壁上用普通的方法站著，重心會落在腳的中間或偏後，使身體向後倒。像圖-2，上半身靠近岩壁，腳尖抵住岩點邊緣，重心則會落在前方，使身體穩定。圖-3則是在凹處角落使用外撐時，盡可能讓上半身往前傾倒以求穩定。

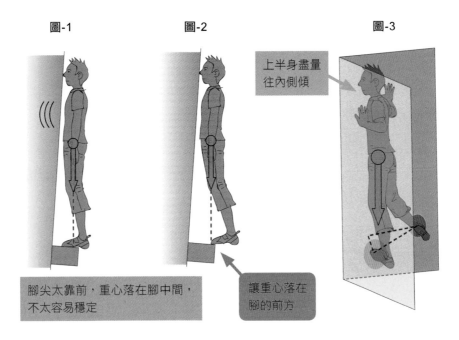

圖-1

圖-2

圖-3

上半身盡量往內側傾

腳尖太靠前，重心落在腳中間，不太容易穩定

讓重心落在腳的前方

　　外撐與垂膝式第 104 頁腰往下沉的例子一樣，雙腳間隔大一點，會比間隔小更容易使力推牆。原因就在於支點（大腿）離抗力點（腳）較近。因此即使腳只能勉強搆到壁面，穩定度也會提高。

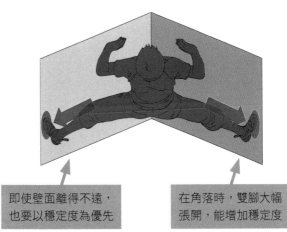

即使壁面離得不遠，也要以穩定度為優先

在角落時，雙腳大幅張開，能增加穩定度

3 側身 (Lay Back)

手拉腳蹬的簡單技巧

側身適合攀登直向排列的岩點。方法是用手拉住、腳抵住縱長形的岩點，左右手腳輪流交替攀爬，但因為姿勢容易歪掉，所以必須小心維持平衡。　※ Lay Back：身體向後仰

● 適用場合

當岩點直向排列在垂直或坡度平緩的前傾壁上，且岩點的大小能用腳抵住並用手拉住時就能使用。

也適用於角落邊緣、裂隙、直向斷層（高低落差）等處。

● 步驟

雙手拉住縱長形的岩點，雙腳推牆，沿著壁面手腳輪流攀登。

● 技巧要素

腳往高處抬雖然能使姿勢穩定，卻會加重手的負擔，導致疲勞速度變快。因此兼顧平衡及攀岩速度非常重要。

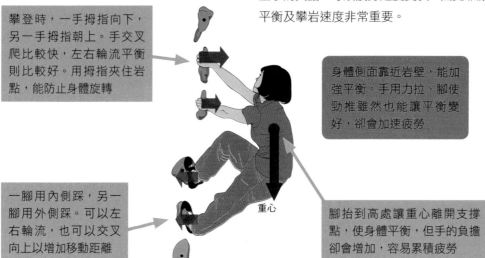

攀登時，一手拇指向下，另一手拇指朝上。手交叉爬比較快，左右輪流平衡則比較好。用拇指夾住岩點，能防止身體旋轉

身體側面靠近岩壁，能加強平衡。手用力拉、腳使勁推雖然也能讓平衡變好，卻會加速疲勞

一腳用內側踩，另一腳用外側踩。可以左右輪流，也可以交叉向上以增加移動距離

重心

腳抬到高處讓重心離開支撐點，使身體平衡，但手的負擔卻會增加，容易累積疲勞

關於直向平衡

左側棍子上的兩個金屬環支撐點間距較大，穿過直立的木塊後，重心靠內容易往下掉。右側棍子上的金屬環支撐點間距較小，穿過橫著的木塊，重心離木棍較遠，上半部的拉力與下半部的推力較強，可以穩定不會掉落。

側身的平衡狀態與此例相同，重心距離支撐點愈遠，愈能產生強大的槓桿效應，使身體穩定。

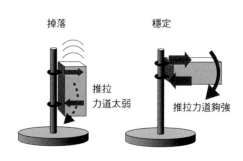

掉落　　穩定

推拉力道太弱

推拉力道夠強

關於橫向平衡

　　做側身時，作為支撐點的左右手腳都落在垂直線上，因此支撐點會變成旋轉軸，身體很容易迴旋。以下將從物體旋轉運動的特性，來思考如何避免旋轉。

側拉俯瞰圖

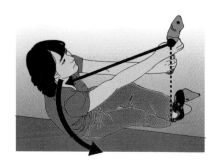

　　側拉時手腳位於同一條線上，因此當平衡崩解，身體就會朝牆面的反方向旋轉，形成以手腳為軸的鐘擺運動。鐘擺的弦長愈短，重物往返的時間週期就愈短。例如花式滑冰的原地旋轉時，手腳縮起來轉得比較快，就是這個原理。

　　換言之，手臂縮起來的側拉與手臂伸直的側拉，身體轉動影響平衡的速度不同。比如受重力影響的兩個垂直鐘擺旋轉半徑分別為 100cm 與 50cm，前者的長度是後者的兩倍，擺盪速度會是後者的一半。套用在側拉來說，身體重心離支點遠，身體左右擺盪的速度也會比較小，會更容易控制姿勢。

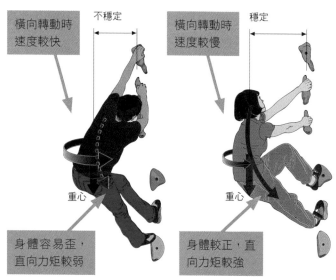

手腳與重心的間隔較窄　　手腳與重心的間隔較寬

側拉的物理觀點

1. 手腳伸直會讓橫向轉動的速度降低，更容易控制平衡。

2. 手腳伸直會讓重心離手腳較遠，因此直向力矩會變大，使手自然產生強勁的拉力，在腳上的推力也變強，所以不需太用力也能在岩點上支撐得很好。

4　鎖膝法（Knee Bar）

● 適用場合

當一腳踩在岩點上，其上方有一個更大或朝下凹的岩點，剛好位於膝部位置。

● 步驟

以小腿為中心，腳踩下方岩點，用膝蓋頂端部位頂住上方大岩點，就可以像伸縮棒一樣獲得反作用力。調整腳踝屈曲的角度就可以改變施加的力量。

● 技巧要素

用腳推底下的岩點，使膝上的岩點產生反作用力。腳踝向下壓的肌肉相當強壯，固定良好的情況下，甚至能鬆開雙手休息。

鎖膝法用來休息居多。將膝部解開鎖定往上爬時要小心平衡

用腳踝的角度調節膝部到腳尖的長度

要在攀岩現場找到能施展鎖膝法的位置機會不多，不過一旦有的話就可以讓手放鬆一下，所以還是把它放入腳法清單中

5　側推（Side Push，往前進方向的側邊推）

● 適用場合

腳點直向而側邊有岩點，可用全身抵住時。

● 步驟

透過全身來支撐。腳與手位於對角上較穩定。

● 技巧要素

這個方法能將手腳抵住的距離拉到最長。基本上手肘須打直，再透過膝部的角度調整抵住岩點的力量。

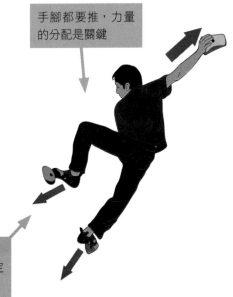

手腳都要推，力量的分配是關鍵

手腳的支撐點距離遠，腹肌、背肌等穩定身體的肌群一定要夠強壯才撐得住

6 上推（Upper Push，往前進方向推）

● 適用場合

肩膀上方有較大的岩點與能用手抵住的高低差。一般會使用朝下的高低差，不過朝旁邊的也適用。

● 步驟

手原則上要以肩膀為支點，若手比肩膀低會不易施力。手最能發揮力氣的位置是在肩膀正上方，因此必須調整身體的位置，讓手放到這個位置。在此手法中，理論上同側手腳才容易使力，不過對角推也可以。調整手臂與腳的角度到最容易出力的姿勢。

● 技巧要素

如果沒有朝下的大型岩點等高低差，就無法用手。但若能順利將手抵上去，就能不使用屈指肌抓握而讓手臂休息。手背盡量靠在肩上最能發揮力氣，而且不需使用指力抓握。

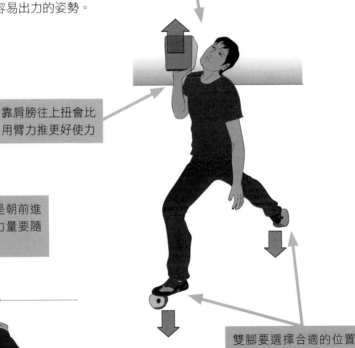

手背靠在肩膀正上方最好

靠肩膀往上扭會比用臂力推更好使力

雙腳要選擇合適的位置打開，形成 3 點支撐

直向推改橫向推

橫向移動時因為手是朝前進方向推，因此推的力量要隨著前進而漸漸放輕

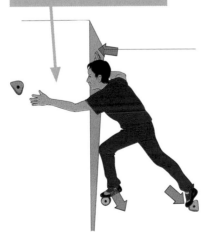

動態移動類

抓住遠距離岩點的動態動作

　　真實環境的岩點不會那麼密集，多數情況下都需要跳躍去抓住遠端的岩點，因此必須學會動態移動類的動作，才能對付更困難的攀爬狀況。

　　要在攀岩中讓力量有效發揮，可以透過技巧性的動作，讓出力少一點、時間拉長一點；也可以用力推，瞬間產生爆發力。要選擇哪一種端看攀岩的環境，就技巧上而言，兩者都必須精通。

　　大家習慣把注意力放在動態移動時「動」的那一瞬間，不過在動之前還有許多準備功夫，這些功夫的正確性與協調性，都會影響是否能使出大距離移動的技巧。

動態移動類技巧的要素

　　在做動態移動類的技巧之前，一定會有反作用力的動作。

　　以垂直跳躍為例，站著的起點比較高，需要擺動手臂再加上膝部屈伸，才能跳得高。

　　攀岩的動態跳躍也是先讓腰下沉，蓄力後再跳。不同運動卻有共通的動作，是因為它們之間有相同的原理。

　　例如垂直跳躍與動態跳躍皆利用反作用力，就是因為具備以下特性：
① 能利用物理性的加速度、作用力和反作用力
② 能活用肌肉與肌腱的彈性
③ 神經會對肌肉發號施令

垂直跳躍
雙手前後擺動、膝部屈伸，反覆數次，藉由腳向下蹬的反作用力往上跳

動態跳躍
反覆做深蹲的動作，擺盪幅度增大後再往上跳

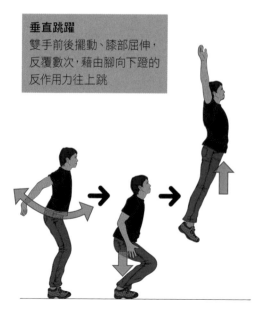

物理要素

加速度

垂直跳躍時，膝部彎曲的程度對於跳起的高度有影響，蹲得較低則跳起的高度會較高。就如同將彈簧壓得愈緊，彈開的力量就愈大。

加速度是每單位時間速度的變化量，腳從蹲下狀態向下蹬的時間長，速度的變化量就會增加，也就是加速度增加，如此在腳離地跳起的距離就會比較高。

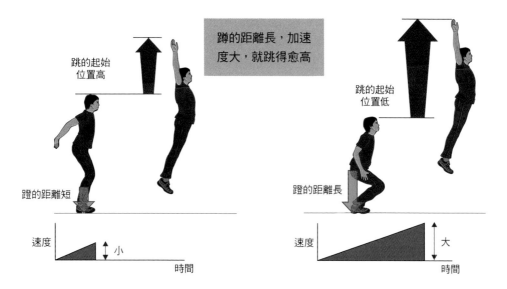

蹲的距離長，加速度大，就跳得愈高

作用力・反作用力

球從愈高處往地上拍，球就會彈得愈高，這是作用力與反作用力的原理。跳躍也是如此，快速從較高的位置下蹲時，腿部蓄積來自地面的反作用力也較大，使能跳得較高。

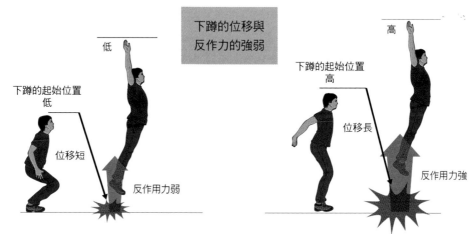

下蹲的位移與反作力的強弱

(注) 蹲得太深也可能超出腿部肌肉使力的有效範圍，所以要在適當的範圍內進行。

肌力要素

肌肉的彈性

　　肌肉能藉由收縮發揮力量。例如在胸前做啞鈴彎舉，上臂內側的肱二頭肌會收縮將啞鈴舉高。

　　啞鈴從自然垂放的靜止狀態開始舉起時的速度會比較慢，而當啞鈴舉高後迅速放下、手臂打直再立刻舉起時的速度會比較快，是因為當肌肉過度伸展時，連接肌肉與骨骼的肌腱就如橡皮筋般發揮彈性，幫助肌肉收縮回來。以啞鈴彎舉來說，手往下會將肌腱稍微拉開，舉起的瞬間彈性就會融入收縮力，化為將啞鈴舉起的能量。（譯註：正常的啞鈴彎舉是建議放下時保持手臂微彎，以維持肌肉持續的張力，而不要伸直利用反彈力）

> **肌肉的特性**　手臂伸直靜止後往上舉（A 的動作）的速度，比手臂抬高後迅速降下，再藉由反作用力舉起（B 的動作）的速度要來得慢。

A：手臂打直靜止再往上舉高

B：手臂迅速下降，利用回彈幫助舉高

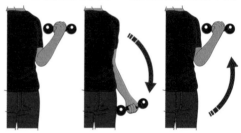

　　上臂內側的肱二頭肌與外側的肱三頭肌互為拮抗。啞鈴彎舉將手臂舉高是肱二頭肌收縮，而肱三頭肌伸展，肱三頭肌兩側的肌腱會被拉長；手臂放下是肱三頭肌收縮，而肱二頭肌伸展，肱二頭肌兩側的肌腱會被拉長。

　　因此在上圖的兩個啞鈴彎舉開始動作中，B 能利用到肌腱拉長後的收縮力量，舉起的速度比較快。

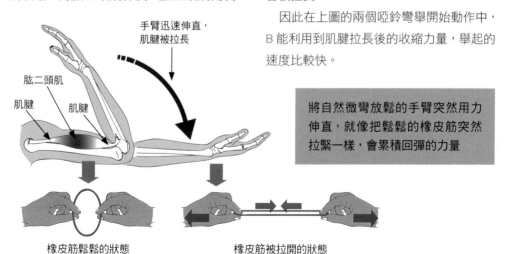

手臂迅速伸直，肌腱被拉長

肱二頭肌
肌腱　　肌腱

> 將自然微彎放鬆的手臂突然用力伸直，就像把鬆鬆的橡皮筋突然拉緊一樣，會累積回彈的力量

橡皮筋鬆鬆的狀態　　　　橡皮筋被拉開的狀態

神經要素

牽張反射

　　平常運動時，大腦皮質中控制運動的部位會發出受意識控制「讓身體在某個時候朝某方向動作」的隨意動作指令。

　　但有時身體的反應並不透過腦部控制，稱為「反射」動作。例如手碰到很燙的東西會立刻縮回就是反射動作。

　　牽張反射是一種反射動作，也就是當肌肉突然被拉開，肌肉為了防止被拉得更開

而受傷，會立即將危險訊號傳遞到脊髓，接收到訊號的脊髓不用經由腦部就立刻命令肌肉產生收縮的動作。

　　例如在做垂直跳躍的擺盪預備動作時，因為肌肉被急速拉開，就會立刻產生反應，出現牽張反射的肌肉收縮，這比一般的肌肉收縮都還要強。

隨意運動	牽張反射
透過自我意識的運動。腦部會經由神經，接收來自眼睛的訊息或施加在肌肉上的負荷，再對肌肉發出力道強弱、運動方向等動作指令	當肌肉被拉過頭，肌肉中的感覺器官就會向脊髓發出危險訊號。脊髓不會把訊號傳給腦部，而是直接向肌肉回應運動訊號

以手臂肌肉的反射運動為例

平常由大腦有意識地控制 並發出訊號	緊急訊號不會傳遞到大腦，而是由 脊髓立即回訊號，命令肌肉做出反應

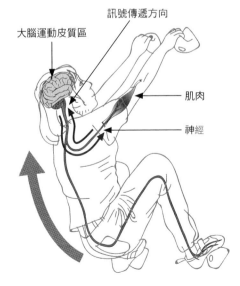

大腦運動皮質區　訊號傳遞方向
肌肉
神經

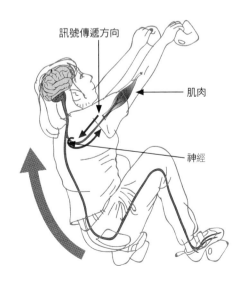

訊號傳遞方向
肌肉
神經

動態移動的重點整理

施加在腳點上的重量

　　垂直跳躍時，人之所以能夠蹬到空中，是因為有超過體重的力量朝下產生作用。

　　跳躍實際施加在地面的重量，大約是體重的 3 倍以上。若體重為 60kg，就相當於有 200kg 的力量。

擺盪的時機

　　跳躍時蹬出的速度會決定能蹬到的最高點，但不代表手臂擺盪與膝部屈伸愈快，就能跳得愈高愈遠。因為肌肉具有緩慢收縮才能發揮較大力量的特性，所以膝部來回屈伸，勢必得符合將體重往上推時能發揮最大肌力的特性。另外，還要配合手臂往下擺的時機，並在腳推腳點的反作用力達到最大時才跳出去。文字說明看起來很複雜，建議實際多試幾次動態跳躍擺盪的速度，來掌握最恰當的時機。

肌腱的彈性

　　垂直跳躍時，足部肌肉的工作量中約有 40%取決於肌腱（此處是指阿基里斯腱）的彈性。試著從蹲姿刻意將膝部迅速打直，會發現肌肉伸展的速度並沒有快到足以跳起來，即使加上踮腳也有限。需透過全身的反作用力，垂直跳躍時才能高高跳起，是因為擺盪所產生的作用力與反作用力等物理要素，以及肌腱的彈性良好產生的效果。

預備動作

　　做動態跳躍時，重複數次反作用力動作，會比不靠擺盪直接往上跳，更能**使運動知覺意識到跳出的角度及速度**。除此之外還能幫助我們做好準備，集中精神發揮更強大的肌力。

1 靜止點 (Deadpoint)

跳到最高點瞬間靜止時抓住把手點

● **適用場合**

當雙手支撐的岩點小或不易支撐，難以鬆開單手去抓下一個岩點時使用。

● **步驟**

雙手將身體朝壁面一口氣拉近，在跳起高度停止的瞬間，抓取下一個岩點。抓到岩點後，要集中精神撐住向後震盪的反作用力。此外，動作前腳點的穩定性很重要。

● **技巧要素**

雙手將身體往壁面拉時，體重負荷會瞬間減輕、呈現似乎無重力狀態。趁這短短的一瞬間，伸出單手去抓下一個岩點。

若錯過時機，太早伸出手，距離就會不夠；若太晚伸出手，身體則會往後倒使抓住岩點瞬間負擔過大，因此掌握適當的時機非常重要。能在抓住岩點時緩緩著陸，才是最恰當的時機。這個手法不能只靠雙手拉，還要有意識地運用上半身的擺動。

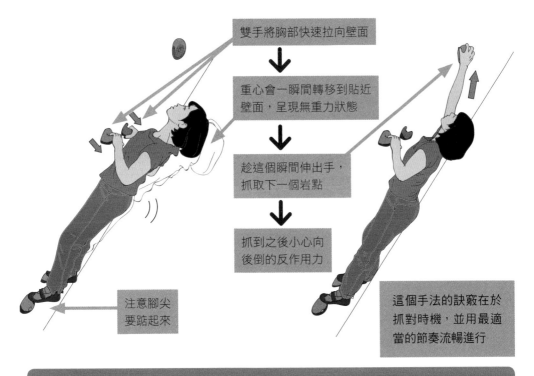

雙手將胸部快速拉向壁面

⬇

重心會一瞬間轉移到貼近壁面，呈現無重力狀態

⬇

趁這個瞬間伸出手，抓取下一個岩點

⬇

抓到之後小心向後倒的反作用力

注意腳尖要踮起來

這個手法的訣竅在於抓對時機，並用最適當的節奏流暢進行

學習方法
這個手法雖然是短距離的動態移動，時機卻非常重要。用一隻手抓住稍大的岩點以單手攀爬，就能練習拉手後抓取下一個岩點的時機了。

2　蹲跳 (Lunge)

對應遠方岩點的特技飛行技巧

● 適用場合

當岩點的間距遙遠或坡度很陡，用一般的手法無法拉出距離時，就能用單手或雙手的動態跳躍來應對。

● 步驟

雙手撐在岩點上，腳確實踩好岩點。腰部下蹲蓄力，重複數次身體擺盪製造反作用力後，朝目標岩點跳躍。此時的推力是由腳力及手臂拉力共同形成。

● 技巧要素

動態跳躍最重要的技巧在於擺盪身體，以運用手腳所產生的反作用力。

腳雖然能產出強勁的堆力，但動態跳躍還需要控制跳躍方向，此時手要發揮拉與控制方向的功能。另外，當身體跳到一定的高度，抓取手的對側手（即防護手）務必將手點繼續推到最後，這點非常重要。因為一旦身體開始動，對側手施力的時間愈長，愈可以幫助跳躍的距離。在抓取手抓住上端岩點時，這隻留在後面的對側手也具有停止身體震盪的功能。

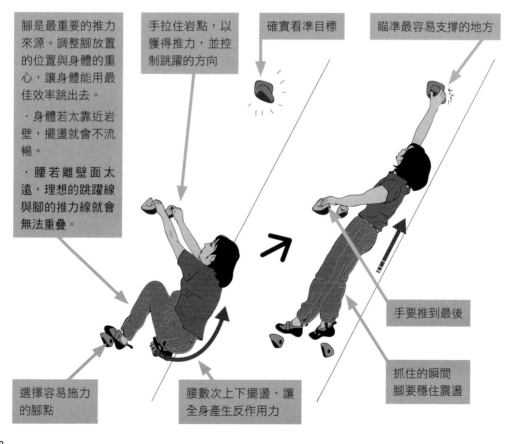

腳是最重要的推力來源。調整腳放置的位置與身體的重心，讓身體能用最佳效率跳出去。

· 身體若太靠近岩壁，擺盪就會不流暢。

· 腰若離壁面太遠，理想的跳躍線與腳的推力線就會無法重疊。

手拉住岩點，以獲得推力，並控制跳躍的方向

確實看準目標

瞄準最容易支撐的地方

手要推到最後

抓住的瞬間腳要穩住震盪

選擇容易施力的腳點

腰數次上下擺盪，讓全身產生反作用力

長距離就用雙手動態跳躍來應對

　　長距離的動態跳躍不只手腳要動，還得讓全身的擺盪與屈伸同步。因此一開始建議先嘗試近距離的動態跳躍，再慢慢學習遠距離的跳躍。另外，雙手動態跳躍一旦墜落，就很難挽回，因此需要特別留意墜落時的姿勢避免受傷。

STEP.1
準備

　　決定要抓的目標後，目測跳躍距離。想好抓到岩點時的反作用力，對準方向，盡可能減少震盪。動態跳躍的前提是必須好好確認腳點施力的位置，這點非常重要。

眼睛要盯著下一個岩點，因此腳點必須事先確認好

STEP.2
腰往下沉

　　將身體上下擺盪 1～3 次，利用手腳的反作用力往上跳，跳的方向由手控制。腳要稍微早一點踩，讓手腳的動作同步，好將推力運用到極致。

跳躍時腰貼近壁面，才能充分活用腳的力量

STEP.3
跳高

　　離地的速度增加 10%，跳的高度會增加 21%。因此，跳躍時的強度夠高是關鍵。手要盡可能在岩點上撐久一點，直到手臂完全打直。

跳躍的距離以能剛剛好抓住岩點最恰當，所以需要估算跳的力量

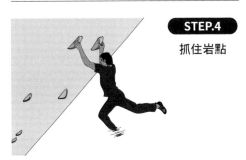

STEP.4
抓住岩點

　　發揮瞬間集中力抓住岩點，並且穩住震盪，這點非常重要。必須事前仔細觀察好要抓的岩點形狀，有時需要雙手同時抓，有時則要製造時間差先後抓住。

直到最後都要持續觀察抓住的岩點，將手調整到最合適的位置

| 雙手先後抓取岩點 | 做雙手動態跳躍時，若遇到以下狀況的起跳及著陸，雙手抓岩點的時間就要一前一後錯開： |

1. 做動態跳躍時，對側手可以持續施力推的時候
2. 動態跳躍的兩個目的岩點，跟原本的兩個手點一樣有位置落差時
3 動態跳躍的目的岩點有好幾個，且距離不一時

3 小蹲跳 (Short Lunge)

不靠反作用力的短程動態跳躍

● 適用場合

當目標岩點不易支撐且用一般的抓法構不到時。雖然用前面的動態跳躍能構到，但有可能撐不住。

● 步驟

在蹬出去時，必須控制高度剛好能抓到岩點。膝部不要下蹲去借助反作用力，腿伸直以最短的距離跳躍。抓取手的對側手也要盡量避免擺盪。

● 技巧要素

將抓到岩點瞬間的反作用力壓到最低，是此手法的重點。

一般的動態跳躍為了拉開跳躍距離，都會先蓄力、讓反作用力變大後再跳。但有時也會將撐住岩點的雙臂打直，縮短與抓取點的距離後再跳，或者也可以不靠反作用力往上跳。尤其當目標岩點很小或者方向不佳時，往往能發揮奇效。

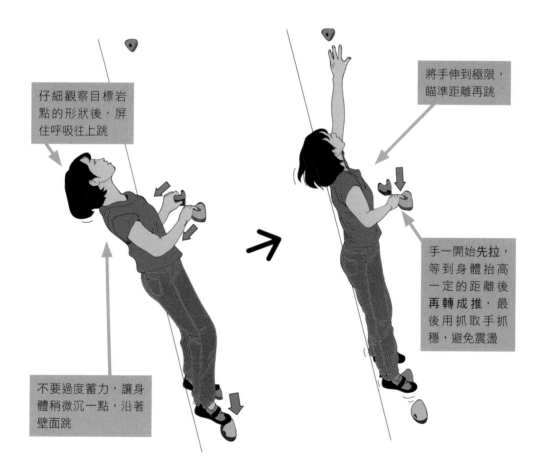

仔細觀察目標岩點的形狀後，屏住呼吸往上跳

不要過度蓄力，讓身體稍微沉一點，沿著壁面跳

將手伸到極限，瞄準距離再跳

手一開始先拉，等到身體抬高一定的距離後再轉成推，最後用抓取手抓穩，避免震盪

腰往下沉，靠半邊做飛躍

● 適用場合

支撐手位於體積偏小、只能單手握住的岩點上，且下一個岩點較遠時。

● 步驟

腰部垂在支撐手下方，藉由腳力靠半邊的身體蹬出去。有時抓取手要以畫弧的方式向上擺。

● 技巧要素

蹲下來雖然會離目標岩點變遠，卻能從平衡較佳的狀態透過腳力提升跳躍距離。跳的時候雙腳都要用到，但因為單手會讓腰上下擺盪的反作用力不易施展，所以只要單純跳出去即可。

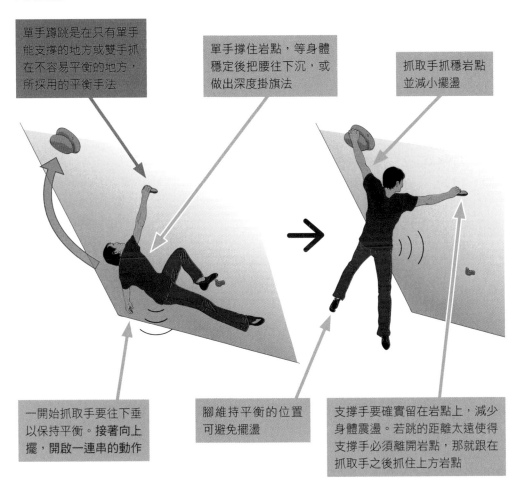

單手蹲跳是在只有單手能支撐的地方或雙手抓在不容易平衡的地方，所採用的平衡手法

單手撐住岩點，等身體穩定後把腰往下沉，或做出深度掛旗法

抓取手抓穩岩點並減小擺盪

一開始抓取手要往下垂以保持平衡。接著向上擺，開啟一連串的動作

腳維持平衡的位置可避免擺盪

支撐手要確實留在岩點上，減少身體震盪。若跳的距離太遠使得支撐手必須離開岩點，那就跟在抓取手之後抓住上方岩點

5　協調跳躍 (Conditioning Lunge)

用流動的動作，克服難以支撐的岩點

● 適用場合

當較近的中繼岩點不佳難以支撐，但跟在它後面有 2、3 個好岩點時。

● 步驟

先抓取中繼岩點，再經由中繼岩點抵達目的岩點。這種動態跳躍需要好幾個動作，因此不要苛求只靠一個動作來平衡，只要最後能穩穩地將身體移動過去就可以。

● 技巧要素

協調就是辨別、同步的能力。此手法由 2～3 個動作組成，內容包含許多體操、特技飛行的要素。在自然岩壁的路線上使用頻率不高，但在人工規劃的路線會頻繁使用。

手法的重點在於保持身體不要打轉，並先想像到達目標岩點時的身體姿勢後再動作。

範例：① 以左手抓住中繼岩點，② 右手順勢抓後方岩點，
③ 左手放開中繼岩點往上抓，④ 腳再往上掛住岩點

身體各部位的協調動作非常重要，這樣才能讓動作從開始到結束一氣呵成。一開始就要想好最後怎麼利用岩點控制姿勢。

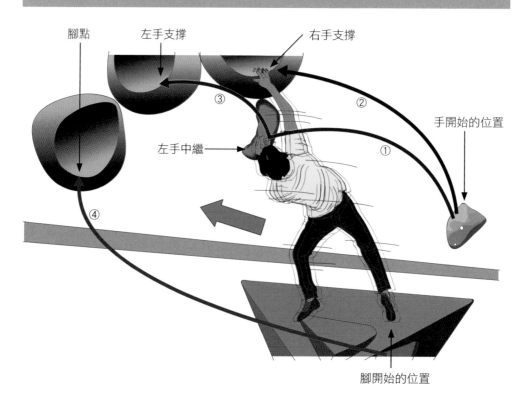

腳點　　　左手支撐　　　　　右手支撐

③

②

手開始的位置

左手中繼

①

④

腳開始的位置

6 重力助推（Swing-by）

橫向跳躍能藉由鐘擺式的擺盪增加移動距離

● 適用場合

當目標岩點位於側邊或斜上方的遠處時。適用於任何坡度的壁面。

● 技巧要素

在橫向跳躍中，擺盪的動能會比拉的動能更高，因此做的時候可以往跳躍方向的反向多盪一些，來增加反作用力。

● 步驟

要往側邊做出像鐘擺一樣的擺盪，首先得讓雙手靠近，雙腳也靠近。若岩點大小只夠踩一隻腳，另一腳可以蹭住壁面，不過這時每擺盪一次，就要踢一下岩壁製造反作用力。

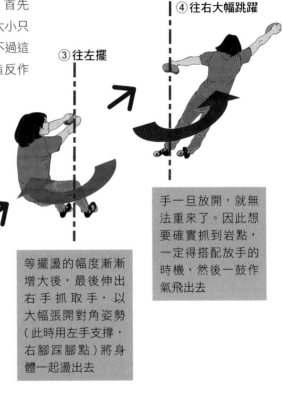

④往右大幅跳躍

③往左擺

踩穩腳點，慢慢左右擺盪

②往右擺

手一旦放開，就無法重來了。因此想要確實抓到岩點，一定得搭配放手的時機，然後一鼓作氣飛出去

等擺盪的幅度漸漸增大後，最後伸出右手抓取手，以大幅張開對角姿勢（此時用左手支撐，右腳踩腳點）將身體一起盪出去

①靜止

雙手盡可能靠近，才能讓擺盪的幅度大些

目測到目的岩點的距離，估算擺盪的幅度

NOTICE

橫向擺動拉扯時，很有可能對肩關節造成過大的負擔。運動傷害約有 35% 發生於肩關節。肩關節之所以活動範圍那麼大，靠的就是肩部深層小肌肉群，因此也容易發生傷害，需要格外小心。

透過腳的鐘擺運動製造推力前進

● 適用場合

支撐手與踩腳在同一側（平行支撐），且下一個岩點距離較遠時。

● 步驟

一開始先使用外側掛旗法，將腰往下沉得深一點，接著雙手拉住岩點，將甩出去的腿朝前進方向上擺，一口氣讓身體往上抬高。

接著利用踩腳的腳力前進，最後單手伸直抓住岩點。經由這一連串動作，就能順利增加移動距離了。

● 技巧要素

此腳法將甩出去的腿往上擺作為推力，以抓取下一個較遠的岩點。

這種腳法的推進力，源自雙手拉與踏腳伸展，但最重要的元素還是在於甩出去的腿擺盪所產生的動能。

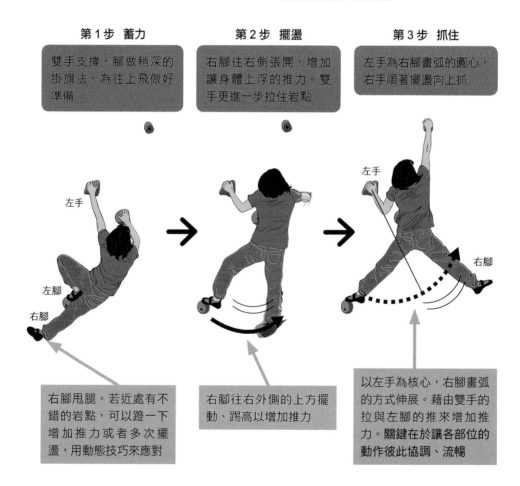

第1步 蓄力

雙手支撐，腳做稍深的掛旗法，為往上飛做好準備

第2步 擺盪

右腳往右側張開，增加讓身體上浮的推力。雙手更進一步拉住岩點

第3步 抓住

左手為右腳畫弧的圓心，右手順著擺盪向上抓

左手

左腳

右腳

左手

右腳

右腳甩腿。若近處有不錯的岩點，可以蹬一下增加推力或者多次擺盪，用動態技巧來應對

右腳往右外側的上方擺動、踢高以增加推力

以左手為核心，右腳畫弧的方式伸展。藉由雙手的拉與左腳的推來增加推力。關鍵在於讓各部位的動作彼此協調、流暢

推力要由腳先發起，上半身再跟進

　　一般的動態跳躍是用雙腳向下蹬岩點，產生反作用力把身體往上推。

　　零式則是在物理上運用加速度的動態腳法。做零式時，雖然也會用踩腳將身體往上推，但最重要的是先將腳往上擺盪，之後上半身再跟進。這在普通情況下是很難做到的，甚至比雙腳的蹲跳腳法更困難，因此從腳的擺盪、上半身跟進、到單手抓取這一連串的動作，都必須加強訓練。

動作開始的方式與藉力

垂膝式是靠雙腳往左右蹬來產生朝上的推力。這也可以透過動態的方式來做，但原則上是算靜態的。

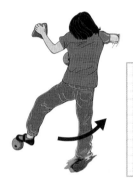

> **MEMO**
> 「零式」命名自英國攀岩家班穆 (Ben Moon)，他運用此腳法登上了一條稱為「零式 (Cypher)」攀岩路線，便以此為該腳法命名。

零式是利用甩出去的腿往上擺盪，作為開頭推力的腳法。若不以連動方式來做，就會失去效果。

　　腳放在地上做仰臥起坐，起身主要靠的是腹肌力量，但若先把腳往前蹬再起身，用到的腹肌力量就少很多，也輕鬆很多。

像這樣靠肌肉力量較大的下半身先開始動作，藉由連續動作與向上的力量連動便能更省力。零式也是這種連動性質的腳法之一。

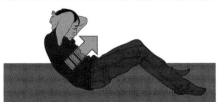

直接抬起上半身，完全是靠腹肌

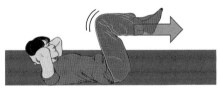

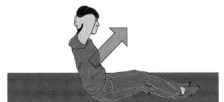

用腳蹬一下能輕鬆抬起上半身

8 外向掛旗法／逆零式 (Outward Flagging)

將甩出去的腿在空中滑行的滯空腳法

● 適用場合

攀爬前傾壁時，支撐手與踩腳位於對角線上，且下一個岩點離得較遠時。

● 步驟

這個腳法與零式的差異在於做零式時支撐的手腳是平行的，而在這個腳法中則是呈對角。

將甩出去的那條腿稍微往前方抬高，然後往下擺，透過動作所產生的反作用力，將與甩腿側相反方向的那隻手伸出。

● 技巧要素

一開始先擺出與零式呈對角的姿勢。零式是將甩出去的腿朝側面往上擺，這個腳法是從身體前面往下，一直擺動到身體後側來產生推進力。

第1步 抓好踩穩	第2步 往下擺	第3步 抓住
用雙手撐住岩點，擺出外側調節平衡的姿勢。腳稍微張開大一點並踩穩	將支撐手同側的腳（左腳）往下擺，接著右手稍慢一拍以圓周運動的方式甩出	腳利用向下擺的動能繼續朝背後擺盪，把身體抬升以利右手抓住岩點

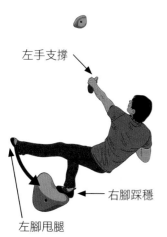

左手支撐

右手畫弧甩出

右腳踩穩

左腳甩腿

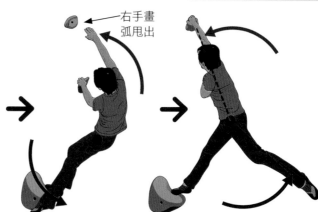

以腰為中心，左腳向下擺

左腳朝背後持續擺盪

左手支撐、右腳踩穩呈對角線。左腳用掛旗法甩腿，作為腳法的動能	左腳伸直往下擺，讓力矩加大，就能利用迴旋讓右手順勢往上伸出	秘訣是由小腿肌發起擺盪動作，手慢一拍再伸出。零式是朝身體側邊擺盪，這個腳法則是身體縱向擺盪來應對前方的岩點

充分運用反作用力，不靠腳跳向遠端的岩點

● 適用場合

雙手撐得很穩，但沒有腳點，而下一個岩點距離較遠時。

● 步驟

雙手抓住手點像吊單槓一樣將身體拉高，接著向下盪再一口氣往上拉。

● 技巧要素

一般的動態跳躍會運用到腳力，而這個手法僅以手指的力量作為推力。手臂幾乎盪到底打直製造反作用力，接著讓雙手拉的動作與擺盪同步，就能往高處飛躍約1公尺遠。

技巧解說

指力跳是包含最多動態要素的手法。

先將身體往上拉，再向下盪，運用反作用力與肌腱的彈性。等身體向上後，再利用加速度將手臂的力量從拉力轉為推力，推到最後一刻。

一開始背部先用力向後彎，最後腰往前凸形成〈型姿勢，讓整個身體在空中滑行。這麼一來，旋轉力就會像單槓的大車輪一樣使身體向上升高。此時的訣竅在於手臂伸直一點，腋下張開。

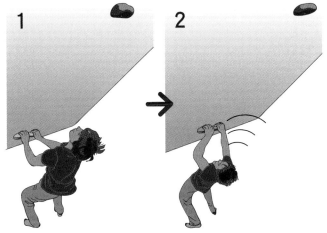

1 將身體往上拉　　**2** 再往下盪，手臂要幾乎打直

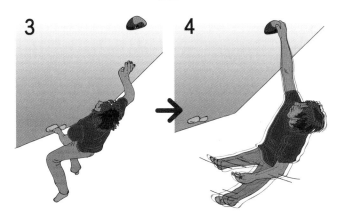

3 靠手的拉與推往上　　**4** 繼續往上抓住岩點

單槓的反作用力
通常靜態的吊單槓，很難將身體抬那麼高。要想利用反作用力，就得多加訓練

chapter 3-7 攀岩的手順

手順是攀岩流暢與否的關鍵

攀岩有「左右輪流」、「跳點」、「換手」、「交叉」這 4 種手順。所有的路線都能透過這些組合來攀登。

攀岩雖然會不斷抵達下一個岩點，但左右手交替並不代表隨時都能保持高效率。

除了有 4 種手順以外，腳順也有 4 種。因此在一條路線中，手腳動作的順序會有多種組合。

手順與腳順的組合

下圖是以右手支撐為起點時，下一手（一腳）的選項。攀岩乍看之下只是在重複單調的動作，但手順其實是千變萬化的。所謂好的攀岩技術，就是能不斷從這些組合中找出最適合的並持續下去。

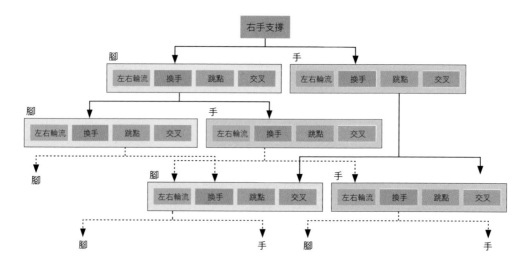

1 左右輪流

使用次數最多的基本手順

攀岩的基本手順是左右輪流伸手，這個手順能讓姿勢最穩定。在岩壁坡度平緩且岩點較大的路線上，攀岩者自然會左右規則地輪流伸出手腳。

跳點得將手臂伸長不好動作，換手又要

把手臂往內縮容易失去平衡，而交叉則要扭轉身體，容易不穩。

左右輪流能保持在平衡最好的狀態。因此有時即便抓起來感覺不是那麼好，也要提醒自己盡量維持左右輪流的手順。

2　跳點 (Bump)

有效運用中繼岩點

攀岩會經常用到「跳點」的手順。當遇到以下狀況時就會採用。

① 眼前的岩點不易支撐，而下一個岩點較佳時，可以把眼前的岩點當作中繼點，進而抓取下一個岩點。

② 下一個岩點方向不佳，但用反方向的手抓起來會很順時，可以先跳下一手勾住邊緣，靠近後再抓穩岩點。

③ 岩點間距離過近，抓下一個點更好時，可以直接跳下一手前進。

跳得太隨便就很難靠近；跳的幅度太大，手臂又會撐開不易動作，因此做跳點時一定要先想清楚。

跳點移動的方法
①容易支撐的岩點、②中繼岩點、③容易支撐的岩點。

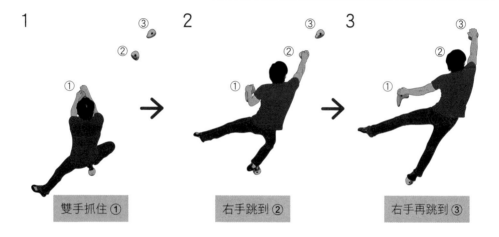

雙手抓住 ①　　　　右手跳到 ②　　　　右手再跳到 ③

跳點的順序與思考方法

①用雙手支撐。若下一個岩點②不好抓就跳過，用③的岩點支撐為目標。

此時一定要注意的是，用跟抓取②的岩點相同動作去抓③的岩點時，身體是在被拉長的狀態下再次動作。此時一旦動作停頓，往③跳所蓄積的力量就會消失，有可能動彈不得。所以有時也要視情況，回到一開始的動作，從①到③重來一遍。

另外，由於跳點多用於對付不易支撐的岩點，因此要抓住該岩點或把腳勾上去、踩上去，很有可能會遇到困難。此時比起在該岩點上重新動作一次，還不如一口氣朝好抓的岩點出發。

在上面的圖例中，一開始雙手都在①上。即便①附近的岩點比①差，還是可以把手伸過去，用右手搆到②來代替雙手都在①上，之後再將右手繼續往前伸。這是讓手盡量先朝目標岩點靠近一點再施展技巧的範例。跳點手法有很多變化。

換手要熟悉原理，以便迅速應對

攀岩有時會遇到附近沒有好的岩點，必須換手才比較好抓，以及為了休息或調整手順而刻意換手的情況。換手有一定的種類及理論，先學起來就能流暢地應對了。

基礎

換手最重要之處在於為另一手預留空間。 換手前的階段通常平衡是很好的，但若在下一手過來時沒有空間，平衡就會崩解，一旦無法做到雙手抓在同點 (Match)，要返回之前的岩點就很困難。因此理論上一開始就要讓支撐手排除未知的變數，為另一隻手過來時盡量預留空間。

另外，雙手抓在同一點上容易使平衡變差，因此腳必須張開或腰往下沉，擺出平衡較佳的姿勢後再換手，這點非常重要。

而在峭壁或水平岩壁上換手時，若腳也跟著換，會變成 2 點支撐，平衡也會崩解，因此要盡量避免同時換手換腳，才會安全。

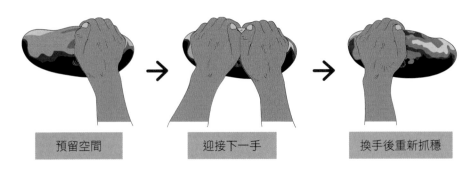

| 預留空間 | 迎接下一手 | 換手後重新抓穩 |

鋼琴手 (Piano)

換手時若岩點過小，放不下兩隻手，可以將一開始的支撐手（右手）盡可能靠近邊緣，把食指放開，騰出空間迎接另一手。左手也把食指放開交疊上去，待右手鬆開後抓穩。名稱由來是這些手指的動作像在彈琴，因此取名為鋼琴手。

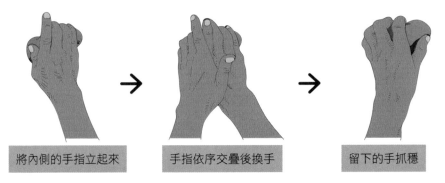

| 將內側的手指立起來 | 手指依序交疊後換手 | 留下的手抓穩 |

握杯法（Cup）

　　換手不只有雙手並列這個方法，也可以從直向來轉換。這種叫作握杯法的換手，必須用先手（右手）包夾住岩點的兩端，使出杯子狀的捏握，接著後手（左手）從岩點上面握住，等先手鬆脫後即完成換手。這種換手適用於有厚度但寬度狹窄的岩點。原理是先手用拇指及其他 4 根手指握緊，後手再從岩點容易抓取的地方握住。先手若握住上半部，後手就無法與杯狀的手疊合，因此手順不能顛倒。

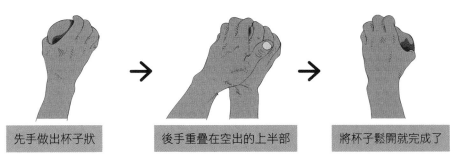

| 先手做出杯子狀 | 後手重疊在空出的上半部 | 將杯子鬆開就完成了 |

換邊（Side by Side）

　　這種換手手法適用於在突出的角落上，藉由縱狀岩點換手時。

　　從角落的這一側一口氣旋轉，將身體甩到另一側，是此手法的訣竅。若速度夠快，就連無法靜態換手的岩點都能應對。

換手的應對方式

　　遇到不易抓的岩點時，即便想將換手做確實，也很容易白費力氣。因此若岩點不是很好抓，但下一個岩點狀況不錯，換手時的支撐就可以不做完，改以靜止點的方式前往下一個岩點。

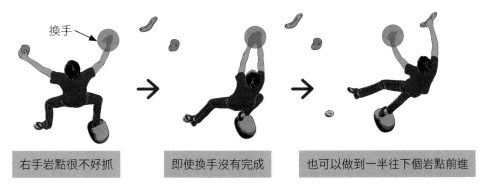

| 右手岩點很不好抓 | 即使換手沒有完成 | 也可以做到一半往下個岩點前進 |

4 交叉手 (Cross Move)

令人印象深刻的技巧型手法

儘管在天然岩場上很少用到交叉手,但在人工路線上倒是經常會用到。從交叉手翻身,通常比進入交叉手還困難,因此在選擇這個手法前,一定要審慎思考是否可嘗試其他手法,或者一定要用交叉手來做。

● 適用場合

當手順是往橫向移動,或者斜上方有可以換手的岩點、但位置很差時就能使用。另外,若換手前進時必須連續進行 2 次很差的換手,那麼也可以用交叉手處理,這樣就只要施展 1 次手法便能通過了。

● 步驟

交叉手可以從上面出手,也可以從下面出手,原則上依交叉岩點的上下位置關係而定,但這也會依岩點面朝的方向而不同,因此出手前必須先仔細想清楚。

交叉手的手順

可以結合調節平衡及高跨步,一邊使出這些技巧,一邊做交叉。其中最驚險的就是在水平岩壁上做交叉手了。另外,結合垂膝式的交叉手,通常會伴隨翻轉身體的動作,需要高超的技巧才能應對。

從下方切入的交叉手

垂膝式從下方切入交叉手的例子,當下一個岩點位於下方時就能使用。另外,從上面切入的交叉手,在翻身時腋下會空盪盪的,因此若要讓身體緊密貼合岩壁往下一個岩點前進,從下方切入會比較有利。也就是說,手臂朝上或朝下是不能光從岩點位置關係來判斷的。

做交叉手時,有時會在雙手交叉的狀態下挪動體重,有時會翻轉身體,因此當身體轉回正面時,一定要注意平衡。原則上要讓體重確實落在腳上,動作盡量小。另外,在交叉狀態下也要爭取時間、盡快完成動作,這點非常重要。

● 技巧要素

讓手順變得簡單一些,是交叉手的優點。但翻身後大多得單手長距離拉住岩點,因此不論在平衡上或者在預防傷害上,都要格外小心。

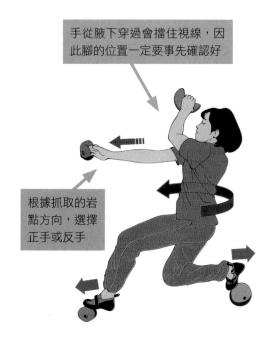

手從腋下穿過會擋住視線,因此腳的位置一定要事先確認好

根據抓取的岩點方向,選擇正手或反手

從上方切入的交叉手

　　垂膝式從上方切入交叉手的例子。原則上當下一個岩點位於上方，就得從上面切入交叉手。若從下面切入，因為左手會從右手腋下穿過來，就會被右手擋住，導致距離拉不開。

　　不過在做翻身的動作時，從下面切入反而能讓肩膀靠近岩壁，使更多的體重落在腳上。像這樣顧慮平衡時，有時就會選擇從下面切入交叉手。

1. 使出交叉手	**2. 翻轉身體**	**3. 抓取下一個岩點**
擺出垂膝式，將重心留在後面，用交叉手抓取下一個岩點。	雙腳以內八的方式小幅度旋轉，盡可能讓肩膀貼著岩壁迴旋。	垂膝式的蹬腳與踩腳位於反方向上。肩膀貼著岩壁，抓取下一個岩點。

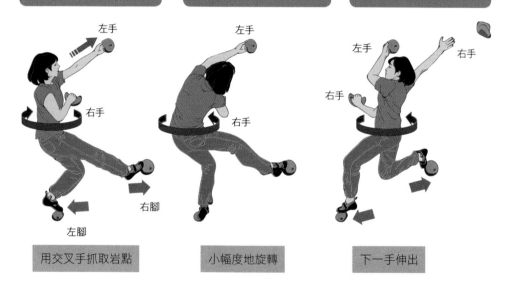

左手　右手　左腳　右腳

左手　右手

左手　右手

用交叉手抓取岩點　　　　小幅度地旋轉　　　　下一手伸出

POINT　**重心下降，小幅度地旋轉**

　　做交叉手時，手會擋住下面的視線，導致無法看清楚腳點。手在交叉時，身體還會相當不穩，此時要伸出腳去踏新的腳點很困難。因此在做交叉手之前，一定要仔細確認腳點。

　　尤其在水平岩壁上做交叉動作時，一旦腳鬆開，身體就會旋轉無法恢復原本的姿勢，所以一定要格外留意。

　　交叉手若在腰高處進行，手的角度就會變大而不易抓住岩點。盡量把腰往下沉再做，從下側支撐岩點就比較不會墜落了。換言之，交叉手的訣竅就在於將重心往下放，小幅度地迅速旋轉手臂。

5 交叉式（Crossover）

大幅拉近與遠處岩點的距離

● 適用場合

朝遠方做交叉手時，抓取手的目標岩點位於支撐手反方向的遠處。拉取手要抓住容易支撐的岩點，若拉的是直向或需要反手抓的岩點，移動距離就能拉得更遠。

● 步驟

動作要迅速，抓取手才能朝反方向大幅移動。腳法以垂膝式或半身調節平衡為基礎。根據腳點的位置，有時也可以從正面來做。身體的張力很重要。

● 技巧要素

支撐手比起用手臂拉，更重要的是腋下要夾緊。透過身體旋轉去拉，那麼即便距離很遠，軀幹也不會搖晃。

另外，抓取手從肩膀處伸往下一個岩點，還能幫助與支撐手連動的軀幹旋轉。

做這個手法時，當支撐手使用倒抓，就能朝對角將手臂伸展到極限。另外，此時手若採取反包（Under Wrap），支撐力就會提昇。

想搆到遠方岩點並穩住身體，手臂就要夾緊腋下，連身體一起移動

要克服遠距離，就得一鼓作氣

支撐手順著旋轉朝身體側邊纏繞

腰部扭轉作為手法的動力，與支撐手、抓取手連動

若下巴抬高，頸部就會突出，導致移動距離無法增加

用掛旗法或輕輕磨蹭岩壁

軸心腳用力踩。有時會伸直

6 同點（Match）

當路線中有無論如何都無法用單手支撐的岩點，而下一個岩點又離很遠時，不妨放棄單手支撐，將另一手盡可能地疊合過來，以防止力氣流失。

同點要能支撐到抓取下一個岩點前。

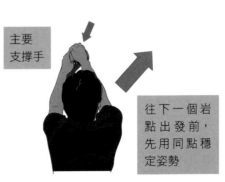

主要支撐手

往下一個岩點出發前，先用同點穩定姿勢

更換抓法的實用小技巧

　　抓著岩點將身體往上拉時,抓的角度會改變,有時就會抓不穩。而根據身體的高度,有時用別的抓法效果會比較好,此時在同一個岩點上重抓會比較好。

　　重抓與換手不同,重抓是在同一個岩點上改變同一隻手的抓法。

　　重抓有各種方法,以下介紹的是具代表性的例子。

從上面推　右手一開始用正手支撐,等攀爬到一定的高度後,將右手轉為推。

轉成反抓　右手一開始用正手支撐,等身體抬高後改成反抓,以增加移動距離。

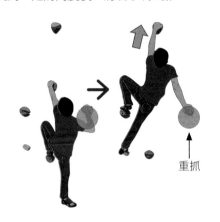

重抓

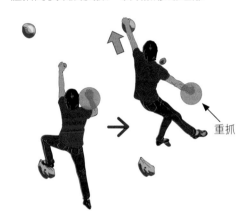

重抓

計算手順後換手　想要在 3 個岩點間換手並搭配手順,就會使用到連續換手。

用右手支撐①,最後想用右手抓取遠處⑤時的手順:用左手抓②→用右手做交叉手抓③→左手下降到④→右手下降到②→用左手抓③→用右手抓⑤

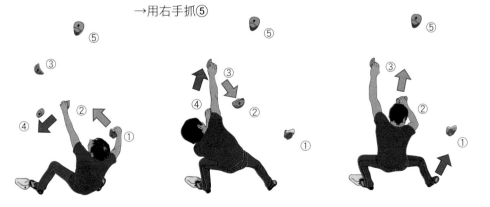

前臂腫脹的原因

攀岩會頻繁使用前臂負責手指彎曲的屈指肌，當這條肌肉疲勞，就會腫脹（僵硬）。肌肉在活動時產生分解物、代謝物的液體濃度會增高，為了稀釋濃度，肌肉會從週邊組織吸收水分。換言之，此時肌肉會灌滿了水。因此僵硬並不代表肌肉本身的疲勞，而是一種疲勞指標。不管怎麼說，攀岩時還是盡量避免肌肉僵硬會比較好。

如何避免肌肉疲勞

從運動生理學的觀點來看，重量訓練可以打造出不易疲勞僵硬的肌肉，但與訓練頻率及負重大小有關。

就技術面而言，想讓肌肉不易疲勞僵硬，有以下幾種方法。

維持血液循環
輕度負重時，肌肉中的血流會增加，但當肌力的使用量超過 50%，肌肉的壓力就會上升而壓迫到血管、阻礙血流。

當發揮80%以上的力氣時，肌肉就會將血液擠出去產生局部貧血。尤其持續彎曲手臂，通往屈指肌的血流就會受到阻礙，因此千萬不能長時間用手臂拉著岩點。

出力的方式
在攀岩路徑中，手法及腳法出力的方式，只能是迅速爆發或緩慢細微。千萬不能長時間用力

距離肌肉疲勞只有 5 秒
為了抓住岩點而使用超過 5 秒的最大支撐力，肌肉就會迅速疲勞。因此務必盡快換至下一個手法腳法或者換手休息

禁止連續使用屈指肌
連續使用屈指肌會加速肌肉僵硬。若以最大肌力支撐，持續 8 至 10 秒就會疲勞腫脹，單手輪流休息數秒，則可延長 2 至 3 倍的時間

在雙手能夠輪替的地方休息，是攀岩的原則

提昇攀岩技巧

攀岩路徑上每個區域抓取岩點及踩腳的方式都不同，找出適合該區域的手法和腳法履行很重要。為了讓攀岩實力更上一層樓，提高手法及腳法的完成度，讓動作連續流暢是不可或缺的。

① 提高姿勢完成度的要點
② 不同斜度的攀爬方法
③ 持續進步的要點

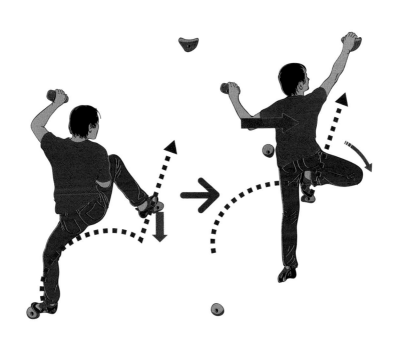

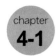

提高姿勢完成度的要點

攀爬路線時,最重要的就是要以什麼樣的手法腳法來爬。但即便用的是同一種手法腳法,
有些攀岩者能夠順利過關,有些卻窒礙難行,差別就在於實施的完成度。

手法及腳法的完成度

儘管看起來是用相同的手法、腳法支撐
在同一個岩點上,但重心位置不同、旋轉程
度以及動作的時機和連續性,都會導致完

成度不同。本章作為攀岩技巧的總結,會進
一步探討讓實施的完成度更高,以及這些
技巧的應用方式。

提高完成度的要素

完成度取決於攀岩者與岩點之間的位置。
針對岩點的配置,製造更加穩定的平衡狀
態非常重要。這種平衡狀態的關鍵在於攀
岩者處於空間中什麼位置,具體來說就是
在三度空間(XYZ軸)中重心擺在哪裡。

此外,重心並非靜止不動,身體在移動

時也代表重心會跟著移動。

因此移動的時機及速度也是很重要的元
素,而這些大多伴隨著身體的轉動。

除了重心要素以外,還要加上手腳連動
及協調運動等元素,攀岩技巧才能日趨精
進。

手法腳法的完成度

完成度由多項要素構
成,每一項都會彼此影
響、發揮作用

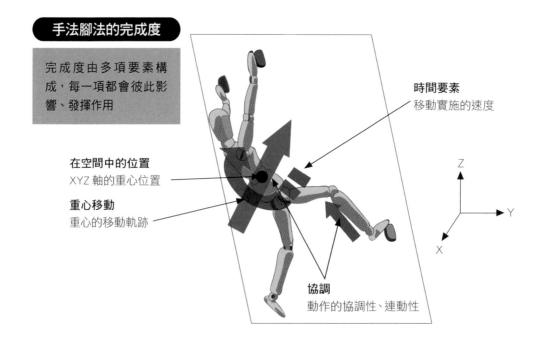

時間要素
移動實施的速度

在空間中的位置
XYZ軸的重心位置

重心移動
重心的移動軌跡

協調
動作的協調性、連動性

人體重心在腰部位置

人體的重心位於腰部的肚臍一帶。施展手法及腳法時，重心的位置會決定攀岩者的平衡狀態優劣。我們常以為只要注意身體的左右位置，就能控制重心，但重心其實也會隨著身體的上下、前後位置而改變。此外，重心瞬間移動所造成的差距也是攀岩的重要因素。

性別差異與重心位置

重心位置除了因體格而異，不同年齡與性別的平均位置也會不同。

一般女性的重心位於從腳底算起約55/100 處，而男性則是 56/100。年齡愈低，頭與身體大小比起來會顯得愈大，因此重心位置也會高一些。

攀岩的優劣取決於重心的位置，因此在觀察其他攀岩者施展招式時，可以仔細注意他們腰的位置。

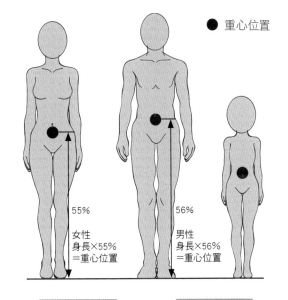

● 重心位置

55%

56%

女性
身長×55%
＝重心位置

男性
身長×56%
＝重心位置

前後腰的位置

腰的位置代表了攀岩的重心。右圖是牆壁與腰部位置的前後關係圖例。左圖攀岩者腰與壁面距離比右側攀岩者差了 4 倍，拉岩點的手臂負擔也會是 4 倍。

雖然腰貼在壁面時動作會受限，但在垂直及前傾壁上移動時，還是要有意識地將腰的位置盡量貼近岩壁，這點非常重要。

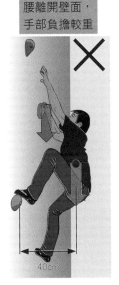

腰離開壁面，
手部負擔較重

✕

40cm

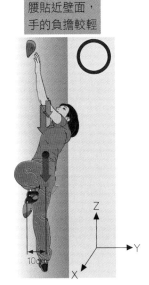

腰貼近壁面，
手的負擔較輕

○

10cm

Z

Y

X

腰的位置左右移動

推拉類與調節平衡類手法的整合性，會根據重心位置的左右而有差別。

如果沒有意識到這點，就很難擺到正確的位置，有意識地反覆操作，自然就能做出正確的動作。

推拉類

如果在重心還沒移到腳點就趕忙伸手抓，會耗費過多的力氣	等重心移到腳點上再伸手，這樣就能讓手省力

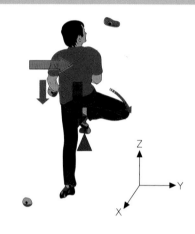

調節平衡類

一般是腰在下方時就伸出抓取手。重心雖然會較靠近下一個岩點（橫向距離），手卻搆不到	將腰往支撐手的方向收，重心會比較靠近支點（腳點）使平衡狀態較好，手也能搆到下一個岩點

腰往下掉，支撐手就得使力撐住

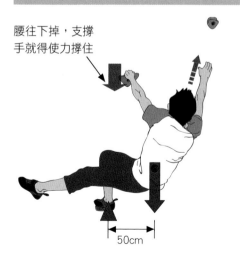

50cm

腰收起來，支撐手出的力氣就能小一些

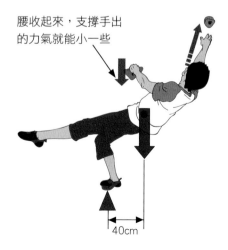

40cm

腰的位置上下移動

　　腰部前後、左右以及上下的位置，決定了腳能承擔多少體重。此外，腰的上下移動還會影響能否一鼓作氣增加移動距離。腰並非總是往下沉比較好，有時也需要盡量靠近岩點再出手，因此必須提醒自己隨時使用最適當的手法與腳法來靈活應對。

腰部位置的差異會影響腳的支撐力

做垂膝式時，把腰往下沉，腳就能獲得強勁的支撐力

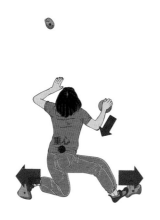

在腰的高度做垂膝式，往前後蹬的腳會很難出力，導致手的負擔加重

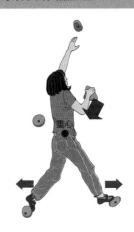

先將身體下沉再抓

以下是做完交叉手後翻身，抓取下一個岩點的例子

先把腰往下沉，重心離壁面與支點近，讓體重確實落在腳點上後再抓，動作才確實

從腰部的高度轉身，重心離壁面與支點都遠，身體就會往左旋轉，因震盪而墜落

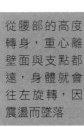

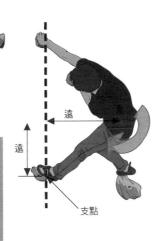

遠

遠

支點

乍看之下離下一個岩點更遠，但腰的位置往下，抓起來才會確實

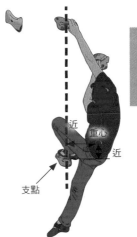

近

重心

近

支點

思考重心最適當的移動軌跡

在壁面移動時，身體的重心勢必會移動。動作夠快時，重心通常會直線移動，不過若是在坡度平緩的岩壁上嘗試靜態的手法或腳法，重心移動的軌跡就未必是直線，也有可能要先把重心往下挪，等移動到腳上後再動。

直線的軌跡

快速移動時適合直線軌跡，千萬要避免長時間耗力。

因此，只有在岩點的支撐及位置都能配合迅速動作時，才能選擇以直線軌跡來移動。

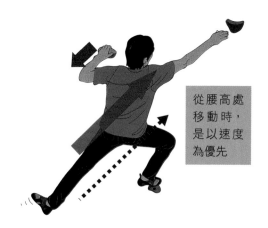

從腰高處移動時，是以速度為優先

拋物線狀的彈跳軌跡

當支撐的岩點不好抓，無法直線搆到下一個岩點時，不妨將重心挪到腳點之上，藉由強勁的腳力來製造推力。這時千萬不能動作只做一半仍把體重留在後腳上，一定要讓體重確實落在前方的腳上。

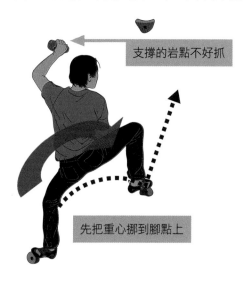

支撐的岩點不好抓

先把重心挪到腳點上

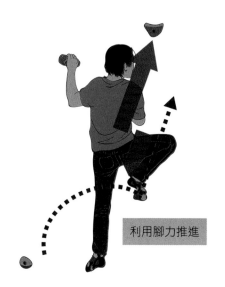

利用腳力推進

3　踮腳

小技巧也能發揮奇效

　　踮腳可以節省手的力氣，少了這項技巧，攀岩的成果就會大不相同。

　　踮腳一般用於發起動作時，以及身體支撐在岩壁上時。若在攀爬途中使用，還能發揮腳不易疲勞的優點，相當萬能。

腰貼在岩壁上才容易踮腳

　　踮腳是用腳去壓腳點以抬高身體，若腰部重心離岩壁遠，效果就會打折。

　　相對而言，將腰貼在岩壁上，岩壁就會朝外側產生反作用力，腳自然就能踮高。

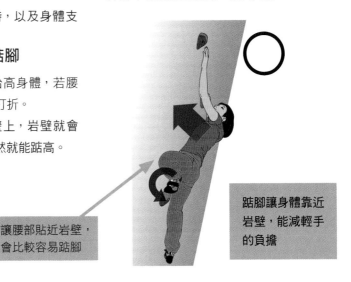

讓腰部貼近岩壁，會比較容易踮腳

踮腳讓身體靠近岩壁，能減輕手的負擔

攀爬前傾峭壁時把腰貼在岩壁上的原因

　　攀爬前傾峭壁時，將腰貼在岩壁上，作為支點的腳點就會靠近身體的重心，能減輕手的負擔。

　　另外一個原因在於把腰貼近岩壁，能讓踩在腳點上的腳的角度更容易踮高，同樣能減輕手的負擔。

腰離開岩壁，體重就無法落在腳上

腰貼近岩壁，才能發揮踮腳的效果

動力鏈

一般人攀岩時習慣把注意力擺在拉取岩點的手上，但實際上，運用全身的動作來攀爬才有效率。將攀爬的動作從下半身開始，按照腰部、肩膀、手臂的順序進行，動作的效果就會很好。

像這樣從下肢發起，經由軀幹將動能一路傳遞到手部，以提昇出手速度的連續動作，就是動力鏈。例如棒球的投球、網球的發球、高爾夫的揮桿，都是透過動力鏈的傳動始能發出強勁的力量。

運動與動力鏈

有些職業棒球選手可以投出超過時速一百五十公里的球，但人體單靠某一個部位，都不可能做出那麼快的動作。之所以成為可能，靠的是最早啟動的部位（腳／遠端）一直到最後發揮最大力量的部位（手／近端），是依腳、膝蓋、腰、肩膀、手肘、手順序的連鎖運動。

就像下圖的投球姿勢，首先腳要抬高往前跨，踏到地面後膝蓋前屈，接著配合腰部旋轉、繼而肩膀旋轉、手肘推出、手腕將球送出，像甩鞭子一連串的力量傳遞過程，最後出手時就能投出時速高達一百多公里的快速球。

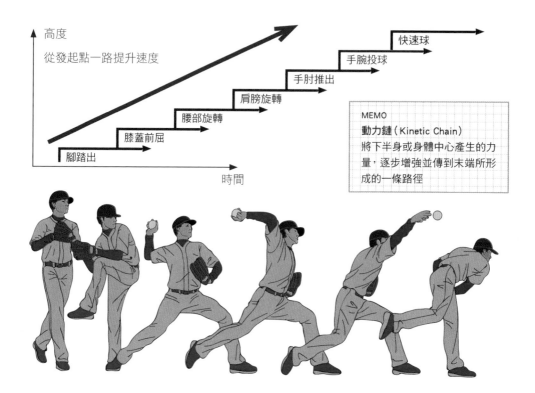

高度

從發起點一路提升速度

腳踏出 → 膝蓋前屈 → 腰部旋轉 → 肩膀旋轉 → 手肘推出 → 手腕投球 → 快速球

時間

MEMO
動力鏈（Kinetic Chain）
將下半身或身體中心產生的力量，逐步增強並傳到末端所形成的一條路徑

5 拉的手法與動力鏈

從遠端流暢地移向近端

我們用下圖來思考動力鏈。動力鏈與加速度擁有密切的關係，動力鏈順暢傳遞動能，就能產生將身體往上推的加速度。

動力鏈最重要的是動作啟動。其他運動的起點通常是在地面，然而攀岩的啟動是從體積很小的支撐岩點開始，因此要用大動作啟動幾乎不可能，所以攀岩只能從踮腳開始，把動能傳到膝部繼而腰部。

讓動力鏈以最流暢的方式串連，就能省下多餘的力氣，抵達原本搆不到的岩點。

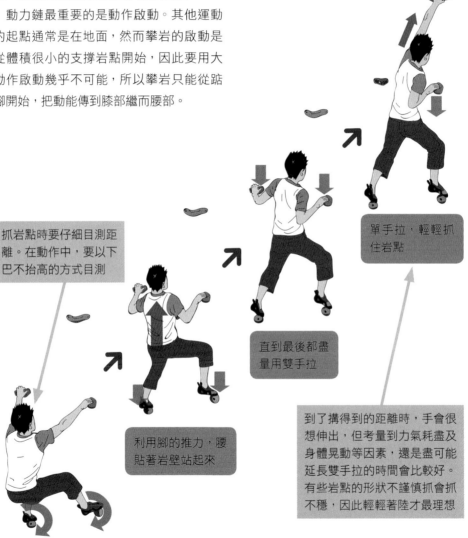

抓岩點時要仔細目測距離。在動作中，要以下巴不抬高的方式目測

利用腳的推力，腰貼著岩壁站起來

在岩點上踮腳，做啟動

單手拉，輕輕抓住岩點

直到最後都盡量用雙手拉

到了搆得到的距離時，手會很想伸出，但考量到力氣耗盡及身體晃動等因素，還是盡可能延長雙手拉的時間會比較好。有些岩點的形狀不謹慎抓會抓不穩，因此輕輕著陸才最理想

此手法的重點在於如何活用下盤的力量

6 善用旋轉

透過身體旋轉所產生的拉力

在坡度極陡的峭壁上攀爬，像左圖一樣身體平直去抓下一個岩點，需要耗費很大的力氣。右圖相對而言會透過身體的旋轉去伸出左手，即便拉力不足，手更能構到岩點。在攀岩時善用身體旋轉，能獲得更多的力量。

旋轉主要是從腰部的旋轉開始，女性的旋轉幅度較大，更能善用此技巧。而像掛繩攀爬（先鋒攀登）等長時間的攀岩，因為拉岩點造成的手臂彎曲會阻礙血流，使屈指肌迅速疲勞，因此要盡可能多用旋轉的技巧，減輕手臂的負擔再攀爬。

靠拉抓取
光靠拉，會耗很大的力氣

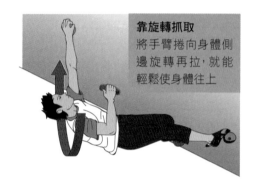

靠旋轉抓取
將手臂捲向身體側邊旋轉再拉，就能輕鬆使身體往上

動力鏈與旋轉的合併技

以動力鏈進行扭轉，是具有最強拉力的手法

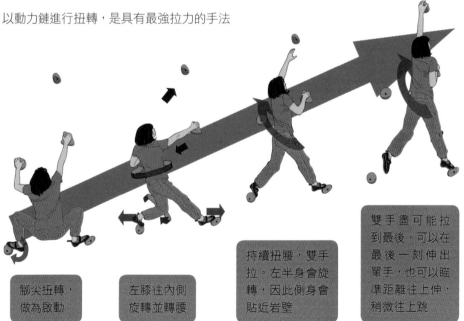

腳尖扭轉，做為啟動

左膝往內側旋轉並轉腰

持續扭腰，雙手拉。左半身會旋轉，因此側身會貼近岩壁

雙手盡可能拉到最後。可以在最後一刻伸出單手，也可以瞄準距離往上伸，稍微往上跳

手法腳法的啟動動作

攀岩是沿著壁面做動作，動作會很受限。它不能像棒球投球一樣腳往前踏，也不能像網球及高爾夫一樣向後拉拍／揮桿（將手臂向後拉，加大揮擊的距離）。

動力鏈的一連串動作啟始於遠端，攀岩中的遠端就是腳尖，因此攀岩的動力鏈是從腳尖的拇指側或小指側，也就是掛在岩點上的腳尖內側或外側的旋轉開始啟動。

以腳尖外側旋轉為例

正面朝向岩壁，雙手雙腳撐住岩點。右腳用內側踩岩點，左腳踩住岩點或輕輕抵住壁面。

以右腳尖為中心，將右腳跟朝外側旋轉時，右膝會像垂膝式一樣往下降低並朝內側旋轉。

在這個瞬間伸出右手抓取右側的岩點，身體也會往右側跟著移動，這代表光是腳踝旋轉的能量，就足以讓全身移動。換言之，以腳尖為中心稍微扭轉足部，能幫助身體做出大幅度的動作，因此很適合運用在移動的啟動。

這種從腳尖啟動的技巧，可以從外側啟動也能從內側啟動，可根據施展的手法及腳法來使用。

攀爬的移動是從遠端的腳開始啟動

chapter 4-2 不同斜度的攀爬方法

攀岩的手法與腳法五花八門，攀爬一條路徑往往需要組合好幾種手法及腳法。這些移動方法可以增添各種變化，以應對形形色色的坡度及形狀。不過，特定坡度的岩壁，通常也會慣用某一類型的手法及腳法。

1 垂直壁

垂直壁是攀岩的基礎，一切都從這裡開始

　　垂直壁是攀岩中最基礎的練習場地。以第 71 頁的垂直岩壁為例，此時身體的重心已經向後倒，若繼續摳著不好抓的岩點，或抵在不易踩的腳點上，就會愈來愈疲勞。攀爬基本上都是朝著正面，雖然偶爾也會用外側踩或做出垂膝式，但都不會讓身體大幅擺盪。

　　隨著路徑升級，岩點也愈來愈不好支撐，因此就要善用足部踮腳的動作。此外，重心移動也是技術實施優劣與否的重要因素。

2 斜岩板

爬斜岩板必須有過人的膽量

　　攀岩大部分的動作都是朝著正面，而腳點大多採用內側踩。但隨著路徑變困難，腳點愈來愈少，許多腳法就會加入摩或蹭。

　　若連手點都很難抓，把腳往上抬的難度就會提高。此時的關鍵就會變成能把重心移向抬高腳的對側腳多少。盡可能將體重移動到踩住岩點的那隻腳，就能減輕抬起腳的負擔。另外，也可以把不是腳點的部份當作中繼點，用腳邊摩蹭邊移動。

　　愈多體重落在腳點上，摩擦力就愈大。不過到最後通常技巧都不是問題，反而是相信腳不會滑掉的自信與膽量更加重要。

最能測試各種技巧的岩壁

前傾壁能使用的手法腳法相當多,適合測驗攀岩者的經驗、實力與技術。

想讓肌肉的力量不會快速衰減,就必須具備良好的平衡基礎,以力量型的迅速爆發或技巧性的手法腳法謹慎移動。

一旦選擇了錯誤的手法腳法,就會變成「長時間用力」。以相同的姿勢持續輸出最大肌力超過 5 秒,肌肉就會迅速疲勞。因此在雙手支撐的階段,就要決定好最適當的手法腳法及應對方法,然後盡量減少單手攀爬的時間,也就是將耗力的時間縮到最短。

手法與腳法的選擇,大多取決於腳點的位置,因此仔細研究腳點的位置是絕對必須做的事。

當前傾壁的坡度愈陡,除了吊掛類以外的正面手法和腳法就會愈難施展,而朝其他方向的手法腳法則因為能旋轉,適合攻克前傾壁。

但若正面的移動技巧融入旋轉,也能補強拉力,使身體不易脫離岩壁。

鎖定有助於旋轉

攀岩時經常將手臂鎖定,對攀爬會很有幫助。這是因為手臂鎖定後將腋下夾緊,身體晃動的力矩就會減小。而這個鎖定不僅僅是把手肘後拉,還要扭轉身體讓手臂閉鎖(Twist Lock),如此可讓鎖定更為牢固。

以外撐拉岩點的範例(俯瞰圖)
上圖是單純靠手拉,相當費力。下圖是將胸部貼向岩壁扭轉,可以節省力氣

只靠手拉腋下會空空的,需要很多力氣

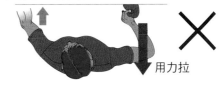

用力拉

將胸部朝岩壁扭轉

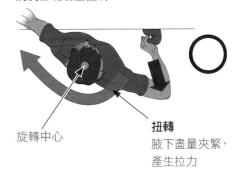

旋轉中心

扭轉
腋下盡量夾緊,產生拉力

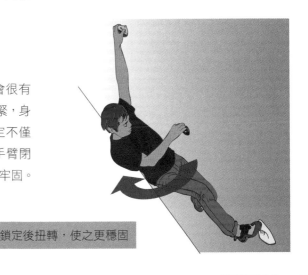

鎖定後扭轉,使之更穩固

4 水平岩壁

需要非常好的肌力

在水平岩壁上若不盡快決定下一步，不一會兒力氣就會耗盡，所以一定要迅速判斷，並熟悉各種技巧。

除此之外，要克服水平岩壁還需要強大的支撐力與拉力，這個前提是腹肌與背肌具備足夠的肌力，才能在施展時穩住姿勢。若這些負責穩定的肌群力量太弱，要攀登水平岩壁就會非常困難。

是否穩定，可從支撐手的負擔來推算

在水平岩壁上一旦選錯了手法腳法，或使用了不易平衡的技巧，就會很快耗盡力氣而墜落。為了避免這種情況，就得趁雙手支撐的時候透過手法腳法穩定平衡，來降低支撐手的負重。支撐手若得額外承擔身體旋轉等重量，就很難施展完全，抓取下一個岩點就會變成是否墜落的賭博。

挪近身體的重心，改變甩腿的方向，等支撐手上的旋轉力矩負擔消失了，再施展技巧吧。

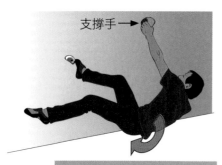

腰沒有往前挺，右手一放開，身體就會旋轉起來

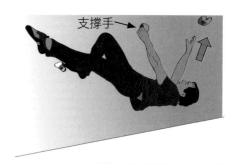

腰有往前挺，可以很穩定地伸出右手

腳掉落時的擺盪

爬水平岩壁時，要盡可能避免腳離開岩點，不過有時還是很難避免。當腳離開岩點、身體開始晃動，若慌慌張張地想把腳搆回岩點，就會耗費很大的力氣。

當身體掉下來時，腳會出現鐘擺運動，只要順著擺盪，腳自然就會回到腳點附近。這時再趁機把腳搆回岩點就行了。

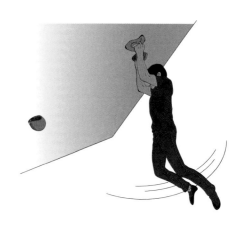

水平岩壁的頂端

在施展跳起來抓住水平岩壁頂端（Lip）的手法時，腳通常會脫離岩壁。腳脫離後若留在前方，上半身就會依循鐘擺的能量守恆原則往外飛。此時故意從腳尖往外側盪，也就是做出身體後仰被甩出去的動作，支撐手的角度就能維持原本的深度，會更容易支撐。

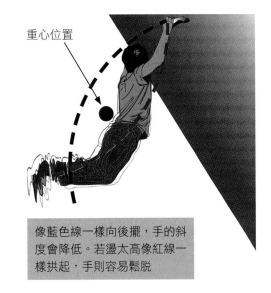

重心位置

像藍色線一樣向後擺，手的斜度會降低。若盪太高像紅線一樣拱起，手則容易鬆脫

水平岩壁上的原則

在水平岩壁若不連續施展有效的手法腳法，手的負擔就會等同於體重。而當抓取手鬆開時，體重就會統統落在支撐手上，一旦平衡崩解，就無法恢復姿勢。因此攀爬水平岩壁時，挑選能用腳充分支撐重量的腳法非常重要。

此外，換手時因為雙手在同一點上、身體容易不穩，因此一定要在雙腳踩穩的姿勢下進行。水平岩壁上做交叉手時腳一旦鬆開，身體就會旋轉，很難恢復原本的姿勢，所以也要極力避免做交叉手。

水平岩壁也有適用的腳法

水平岩壁幾乎沒有上下坡度的差異，因此有時也會採用腳比頭先移動的技巧。

攀岩比賽的場地往往設在坡度極陡的峭壁或水平岩壁，為了打造出更困難的路徑，岩點數通常會削減到最少，但畢竟還是會保留最低限度的岩點。在水平岩壁使用的岩點通常也比較厚，因此即便不可能採用所有的攀岩技巧，但還是可以施展用腳夾住或推岩點的吊掛類腳法。

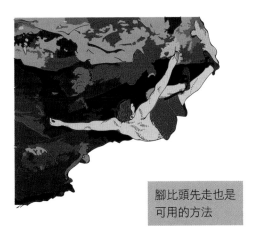

腳比頭先走也是可用的方法

持續進步的要點

1 因應岩壁類型

技術性處理及簡單處理

攀岩實力的好壞取決於岩點的支撐方法、腳的擺法、各手法腳法的平衡，以及動作時機的完成度等細節。除此之外，如何串連多種技巧也是課題之一。

在沒有斜度的垂直岩板上，一手一手維持平衡來移動是最普遍的作法。換成前傾壁或水平岩壁後，就得改成連續施展手法腳法，使出一連串流暢的動作。

將手法腳法的每個動作做確實固然重要，但將它們流暢地串連在一起更是重要。

例如從高跨步站起來時，原則上要先讓體重確實落在抬起來的腳上，然後一面維持平衡，一面緩緩朝下一個岩點伸出手。若腳點還沒踩穩就性急地伸出手，支撐手就會耗費過多的力氣。

不過相反的，也可以將身體朝腳點的方向盪過去，然後直接抓取下一個岩點。畢竟把腰蹲低再站起來時動作會中斷，得耗費力氣重新起身。而先將身體往右盪，模擬重心移動的效果並調整平衡，就能直線移動，不耗費力氣重新起身了。

攀岩的 2 種型態

簡單的高跨步
將體重移到右腳後，再以右手抓住岩點並站起來

動態的高跨步
將體重往右側挪的同時，藉著初速一口氣抓住下一個岩點

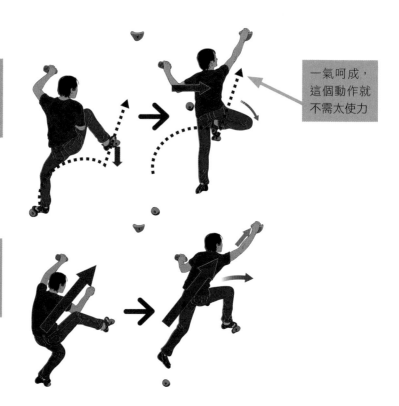

一氣呵成，這個動作就不需太使力

2 深化技巧與身體的能力

提昇攀岩能力的要素

讓攀岩實力持續進步的要素如下表所記，包含了支撐岩點的細節、手法腳法的流程，以及攀爬指定路線等等。當這些要素彼此融會貫通，就能攀登更高難度的路線了。此外，這些技術要素再加上支撐力、拉力的提昇，以及穩定姿勢的肌肉茁壯等身體能力的進步，實力就會更上一層樓。

技巧能力

各環節的組成

岩點的支撐方式 腳的擺法

針對岩點的配置挑選最適當的技巧

讓攀岩深化的要素

手法腳法深化與應用能力

串連各個技巧使之流暢

身體能力

支撐在岩點的力量

將身體往上拉的力量

讓姿勢穩定的力量

攀岩的 3 項要素

技巧性

善用技巧以減少力量消耗。若能流暢應對，沒有無法攻克的岩點。

簡單性

施力的基本原則是「緩慢細微、以技巧取勝」或「短暫爆發、單純化」，因時因地選擇最好最簡單完成的方式。

力量性

與其猶豫不決耗費體力，有時採用強力的動態技巧，效果會更好。

3 七項必備協調能力

調整機能是進步的重點

讓攀岩持續進步最重要的關鍵，在於精通【重心位置】、【重心移動】、【動力鏈】、【體重朝牆壁傾倒】等影響攀岩優劣的技術，並且調整使之同步，以發揮它們的作用。

協調能力就是讓各種動作及反應步調一致。此運動能力是由德國的體育學者擬定的，一共分為 7 項。將其以攀岩技術來分類說明。

攀岩的手法、腳法與協調能力

● **節奏能力** - 抓準動作的時機
抓準時機，讓手法腳法在啟動時不要耗費過多的力量

● **變換能力** - 依狀況改變動作
當支撐的岩點形狀不如想像中好，或者技巧不合適時能立即修正

●**連結能力** - 讓全身流暢運動
將手法腳法串連起來，從一個技巧順利銜接上另一個技巧

●**識別能力** - 微調體感與視覺的差異
針對事前觀察的岩點，施展正確的手法腳法。並在採用動態手法時，正確掌握距離

●**平衡能力** - 讓姿勢恢復平穩
讓身體在移動時維持平穩，即便姿勢垮掉也能立即修正，使身體恢復平衡

●**反應能力** - 針對接收到的訊號快速反應，並做出適當的應對
攀爬時能針對岩點的間隔與支撐的感覺做出適當的應對，並馬上對進入視野中的岩點產生反應

●**定位能力** - 掌握周遭的距離感及空間感
迅速動作時仍能正確掌握岩點間的距離，以及在水平岩壁上能將身體翻回正確的位置

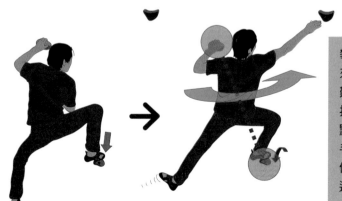

攀岩是用身體撐住岩點來前進的運動，愈是困難的路徑，愈需要施展技巧以應對不好抓的岩點，因此除了學習各種手法腳法以外，還得具備將它們好好調整、串連起來的能力

4 影響進步的可能原因

年齡、性別、環境

攀岩要進步，與年齡、性別、頻率、攀登的內容、環境有關。由於每個人的立足點與條件都不同，因此很難一概而論哪種方法最好。總之，選擇該情況下最佳的方法，就是正確的路徑。

年齡的影響

簡 介	說明與建議
攀岩的起始年齡愈低，進步的速度以及最後達到的境界就可能愈高。	不論從任何年齡開始，經過 10 年的練習提昇能力，之後 10 年就能保持在一定的水準。15 歲以前即便無意識地攀登，身體也會產生相應的反應而進步，這時只要學習新的技巧，很快就能更上一層樓。15 歲以後不妨分析過去沒有學過的技巧並好好用功，來努力提昇技巧。

性別的影響

簡 介	說明與建議
攀岩的能力會受體型及雙臂張開的幅度影響，不過性別差異倒是可以透過鍛鍊來彌補。	15 歲以前性別所造成的能力差異並不明顯，15 歲過後即便做相同負重的訓練，由於男性生長肌肉的荷爾蒙較旺盛，肌力就會進步得比較快。不過若肌肉量相同，使起力氣就沒有性別差異了。另外，男女都有適合各自體型的手法腳法。

環境的影響

簡 介	說明與建議
攀岩的進步雖然與練習的頻率及時間成正比，但若能以最適當的方式練習，同樣能彌補差距。	攀岩要進步，1 週至少得攀爬 2 次，否則不但不會進步，還會卡關甚至退步。需持續進行每週 2 次、每次 2 小時攀登。

其他考慮的條件

- **營養**：運動後在適當的時機補充碳水化合物減輕疲勞，並攝取能修復肌肉的蛋白質。
- **肌力**：當不能攀岩的日數很多時，不妨進行手指拉單槓的訓練，來加強對肌肉的刺激。
- **柔軟**：可動範圍大，對攀岩是一大優勢，因此要盡可能找出時間拉筋伸展。
- **技術**：閱讀文獻或觀摩他人攀登以進行研究，能加快進步的速度，有效運用時間。
- **時間**：即使時間很少，只要確實定好目標，就能有效運用時間。暖身後間隔一段時間連續挑戰困難路徑，不但能提昇技巧，還能培養耐力。

後 記

　我在 1996 年寫了一部講解攀岩技巧的書《室內攀岩》。當時攀岩場還很稀少，攀岩技巧也尚未有體系，在那樣的環境下，我完成了第一本解說手法與腳法重點及實踐方法的專書。如今慣用的高跨步、內側踩、掛旗法等用語，就是該書率先使用的。

　距離那次執筆已經過了 25 年，身為攀岩路徑設計師，我規劃了無數的比賽路線；身為攀岩教練，我教導選手及攀岩者攀爬的技術。如何淺顯易懂地講解攀岩的手法腳法及技巧，一直是我多年日夜思索的問題。

　這本《攀岩技術教本》是將我教學的內容體系化後編纂而成。我講解了基本的攀岩技術要點，並且解釋這些技術為何成形，希望能藉此幫助讀者加深對技術的理解，並學會如何應用它們。在寫作上，我也盡可能深入淺出地講解有用的技巧，並盡量排除學術上的專門用語。

　但既然以讓攀岩實力進步為目標，少了專有名詞，要認識與實行這些技術就會有困難。正因為有一些物理觀念與運動生理學名詞，我們才能進一步去認識並實踐。因此我把它們當作技術的概念，一併介紹在書裡。

　這本書為了加深讀者對技術層面的了解，採用插圖而非照片。因為插圖不但更能標示施力的方向，藉由不特定人物的呈現，還能保有留白空間，讓讀者自行代入。負責這些高難度插畫的是江崎幹夫（筆名江崎善晴）老師。江崎老師本身也熱愛攀岩，他將我要說明的技術用卓越的繪畫技巧呈現出來。若讀者覺得本書的內容淺顯易懂，那麼絕大部分都是江崎老師的功勞。

　在準備寫作的階段，我驚覺這本書得耗費半年、長達上千個小時的時光，因此有段時間遲遲無法下筆。當時擔任經營顧問的

粕谷菜美小姐说「就算工作常常熬夜，我也一定會去攀岩場」的熱情，給了我莫大的啟發。之後，我便一面拿著作內容徵詢粕谷小姐的意見，一面往下書寫。非常感謝她當時對我的鼓勵與指教。

寫書時，我很堅持內容一定要淺顯易懂，因此有了「圖解」與「全彩」的形式。這本書在日本由了解本書旨趣的山與溪谷社出版。另外，我還要特別感謝攀岩界的前輩北山真先生、以及攀岩各方面皆爐火純青的荻原浩司先生的協助。我的妻子見和子身為這兩位前輩過去的同事，在寫書期間也給了我很大的幫助。

攀岩技術書屬於運動說明書，與小説、文學這類讀了令人津津有味的書不同。因此我希望讀者不要只是閱讀而已，而是將本書當作基礎以提昇運動表現。願各位的攀岩人生都能登峰造極。

東 秀磯（ひがし ひでき）
- IFSC公認國際攀岩路徑設計師
- 參與日本國內絕大多數大型攀岩設施設計施工的工程師
- 在攀岩場開發的路徑多達200條以上

索引